U0165159

本书为浙江音乐学院科研出版资助项目

如何聆听古典音乐

金麦克————著

北京大学出版社
PEKING UNIVERSITY PRESS

图书在版编目（CIP）数据

如何聆听古典音乐 / 金麦克著 . —— 北京：北京大学出版社 ,2022.8

ISBN 978-7-301-33146-0

Ⅰ . ①如… Ⅱ . ①金… Ⅲ . ①古典音乐 – 音乐欣赏 – 西方国家 Ⅳ . ① J605.1

中国版本图书馆 CIP 数据核字 (2022) 第 114619 号

书　　　　名	如何聆听古典音乐
	RUHE LINGTING GUDIAN YINYUE
著作责任者	金麦克　著
责 任 编 辑	闵艳芸　赵聪
标 准 书 号	ISBN 978-7-301-33146-0
出 版 发 行	北京大学出版社
地　　　　址	北京市海淀区成府路 205 号　100871
网　　　　址	http://www.pup.cn　　新浪微博：@北京大学出版社
电 子 信 箱	minyanyun@163.com
电　　　　话	邮购部 010-62752015　发行部 010-62750672　编辑部 010-62752824
印 刷 者	三河市博文印刷有限公司
经 销 者	新华书店
	880 毫米 ×1230 毫米　A5　6.25 印张　119 千字
	2022 年 8 月第 1 版　2022 年 8 月第 1 次印刷
定　　　　价	42.00 元

目录

第三章　古典音乐"满汉全席"——餐桌上的音乐会

序　言

　　超级计算机"深蓝"击败了国际象棋大师卡斯帕罗夫,"人工智能机器人阿尔法狗"击败了围棋天才柯洁,乔布斯的"苹果"颠覆了曾经的"巨人"诺基亚,爱因斯坦的相对论颠覆了牛顿的经典力学体系,马克思、恩格斯动摇了资本主义世界的根基,火药的广泛应用改变了冷兵器时代的战争模式,启蒙运动打破了中世纪教会对思想的禁锢——"颠覆"一词贯穿了整个人类历史。

　　在"颠覆—颠覆—再颠覆"的不断循环中,艺术有着永恒的价值。未来,为我们炒菜的可能是蓝翔毕业的厨师,也可能是炒菜机器人;送我们回家的可能是司机,也可能是全自动无人驾驶汽车,但是艺术、理性、创造力永远是人类自身不可或缺的价值基础。

　　从人类文明诞生起,音乐便是我们的刚需,也是我们生活中

最熟悉的"陌生人"。即便我们从幼儿园就开始上音乐课，幼儿园没毕业就学习了一门乐器，但总有一个问题始终困扰着我们，那就是如何听懂古典音乐这一人类艺术皇冠上的闪耀明珠。也许我们掌握了术，可是与"道"却相去甚远。而音乐之"道"，是审美、创造与理性的完美结合，在未来是我们下一代、下下一代成长中不可或缺的素质。

音乐的神奇之处在于，它不仅雕琢、完善个体的心灵与精神，还像牢固的黏合剂，能为家庭、社会提供持久的凝聚力。设想，一家人、一群朋友在同一屋檐下共同欣赏一段能够引起共鸣的音乐、了解一段生动有趣的音乐故事，收获的不仅仅是知识，还有感动，更有心灵上的贴近。而在这个焦虑弥漫与快节奏的大环境下，这种贴近尤为珍贵。

从 16 世纪音乐进入发展的黄金期开始，成百上千的创作者谱写了成千上万的作品。那么，有没有这样一本书，既能介绍音乐的来龙去脉，又能把最好的作者与作品鲜活地呈现在我们面前，告诉我们音乐如何运作、如何欣赏，还能在专业解读之中透着一丝生动与幽默？当然有了。你手中的这本书便是如此。

你的肢体动作、胸中心跳、口中话语、眼中风景甚至与他人的争吵，都可以是音乐的来源。音乐离你远比想象中近，只是没有人为你捅破这层薄纱，直到今天你翻开这本书。

接下来，Mike 就为你揭开音乐的神秘面纱！

音乐，是一种语言。古典音乐，则是音乐中的"古文"。打个比方，南派三叔的《盗墓笔记》对我们来说通俗易懂，但如果我们没有经过系统学习就无法读懂《史记》或《资治通鉴》这样的经典古籍。每一部古典音乐作品，无论篇幅长短，都是一篇用音乐"古文字"写就的文章。这种"古文"有特殊而复杂的"常用词汇""语法结构"与"表述逻辑"。很多音乐爱好者之所以听流行音乐津津有味，却对巴赫的赋格、贝多芬的奏鸣曲、瓦格纳的歌剧难以产生共鸣，是因为对音乐古文不了解。因此，学习聆听古典音乐，就是学习欣赏一种"新古文"。

目前，"主流的"的古典音乐普及主要以作品导赏为主，对古典音乐的运作原理、规律和模式的介绍浅尝辄止。相当于外语老师只给学生翻译文章却不分析语法，因此学生拿到一篇新文章后无法独立翻译并理解。

本书的理念是"授人以鱼不如授人以渔"，帮助读者在愉快的阅读中了解音乐创作"语法"，然后以语法剖析作品内核，学会用耳朵辨别出音乐中的"酸甜苦辣咸"，进而能够独立解读作曲家的创作意图，在欣赏古典音乐时胸有成竹。

第一章

音乐的 “底料”

就像汽车的核心部件是发动机，手机的核心部件是芯片，火锅口味的核心是底料，任何一种音乐风格、一件音乐作品也都有其核心"底料"。搞懂这个"底料"的成分，也就明白了音乐的制作套路，为听懂音乐奠定基础。

音乐也是一种语言。在我们熟悉的语言中，汉语使用象形文字来表意，英语、德语、法语、意大利语等西方语言则使用字母系统来表意，那么，音乐这门语言，如何通过造字、组词、连句成文来表意呢？

答：3+X。

经历过高考梦魇的读者们无须惊慌，这里的3+X不是指语数外 + 文 / 理综，此处的"3"指的是音乐创作中最核心的三个要素：节奏、旋律与和声，X 则包含了 S、I、I 三方面：Structure, Instrumentation, Interpretation。Structure，曲

式结构，承载着音乐家的整体创作思路，相当于文学的"文体"。Instrumentation，配器，指乐曲使用乐器（包括人声）的搭配。Interpretation，诠释，指演奏者或演唱者对作品的理解及表演水平。

就像物质是由原子、离子和分子构成一样，所有的音乐作品都可以解构为 $3+X$ 的组合与相互作用。

想要听懂音乐，其实就是要搞懂并能用耳朵辨别出乐曲中这些要素之间的配合方式，因此听懂音乐从某种程度上说比读懂文学作品或看懂绘画作品更难。声音的不可见性决定了它比文字、色彩与形状抽象，而古典音乐又因上述音乐要素构成的空间结构比流行音乐、爵士乐、摇滚乐复杂得多而更加难懂，其受众面自然比其他音乐类型更小，正如古人所云"曲高和寡"，但是一旦理解了古典音乐，它所带来的精神享受是无与伦比的。

音乐的"脸蛋儿"
——旋律

我们记住一个人最直接也最常用的方式是"记脸"。爱美之心人皆有之,医学美容行业之所以火,得益于脸作为人的第一特征的重要性。同样,音乐中也有一个等同于"脸蛋儿"的核心部件——旋律。这一部分是为读者解释,音乐的脸是怎么构成、怎么美颜的,我们说过的话、吵过的架又是怎么"摇身一变"成了乐曲中的旋律。

音乐的最小单位叫作音符,相当于英语中的"字母",巧合的是,这些音符的命名也用的是从 A 到 G 这七个拉丁字母。与单独的字母无法表达任何内容一样,单独的音符既不表"意"也不抒"情"。只有两个或多个音符排列组合成"单词"或者"语句",才能表达意思。

既然是排列组合,音符的排列自然有不同的方式。那么主要有几种呢?

答：两种。

第一种是横向排列，这里的横向是指两个或多个音符按照先后次序排列。这种排列方式中，由于音符之间的音高差异（音高指的是该音符的物理振动频率带给耳朵听觉的"高低"感），就形成了 3+X 中的一个重要核心要素：旋律。

用数学公式来表达就是 $Y=(X_1-X)+(X_2-X_1)+(X_3-X_2)+\cdots\cdots+(X_n-X_{n-1})$。

我仿佛看到了捧着书的你无比蒙圈的表情。

解释一下，Y 是旋律，X 到 X_n 是一组数量不定的音符。总结一下，旋律是一组按照一定的音高变化顺序与时间间隔排列而成的音符，相当于英语中的"句子"。

旋律之于乐曲，相当于脸蛋儿之于美女，是乐曲的 Face ID（面部认证）。

一段经典的旋律，不仅是一部音乐作品最容易被记住的特征，甚至能够成为一位作曲家的终身 Logo。很多时候，我们说的"这首""那首"曲子，其实首先是指"这段""那段"旋律，旋律的不同对于听者来说是不同作品的首要区别。

以文学作品打个比方，如果我们提到莎士比亚的《哈姆雷特》，就会想到"生存还是毁灭，这是个问题"这个名句。而提到"我家门前有两棵树，一棵是枣树，另一棵也是枣树"，则让我们自然而然地想起鲁迅先生。

中央电视台音乐频道有一个节目，内容是让参加者听一段截取出的旋律来判断乐曲。假设改成让参加者通过一段敲击的节奏来辨别乐曲，恐怕很难做出正确推测。

不知道各位读者看到这里会不会产生一个疑问，旋律来自哪里？

答：来自语言。世界上的语言多如牛毛，但不论是使用广泛的英语、汉语，还是阿伊努语这种只有十来个使用者的濒危语言，即便它们的文字、语法、听感天差地别，但都具备一个共同特征，即音调的高低变化。这种高低变化随着情绪表达需求而产生，在一些强烈情绪如恐惧、悲伤、喜悦、愤怒出现时，人们会有意识地使用与日常生活中明显区别的音调来表达情绪，这种音调变化就是旋律的雏形。（中国古代文人骚客的"吟唱"其实就是把所唱词文的音调变化幅度扩大，近似于歌唱，是一个旋律与语言关系紧密的例证。）

旋律基于语言的音调变化出现，为接下来的一个重要问题提供了逻辑基础。

很多读者听了某首乐曲或者歌曲之后会有"这曲子真好听""这曲子真难听"的感觉，那么，好听或难听有没有衡量标准？音乐欣赏是不是一种主观感受，好听与难听只是每个听者的品位、爱好不同导致的？好听的旋律到底有没有某种创作的"公式"与"定理"？

其实关于这个问题，目前业界并没有定论，似乎也很少有人探讨。但这一定是一个让大部分音乐爱好者很感兴趣的问题，Mike 在整宿整宿地失眠掉头发外加各种失调之后，找到了以下的答案。（当然对于这样一个音乐中"哥德巴赫猜想"式的问题，只能说是找到了寻找答案的方向与路线。）

旋律的出现，源于语言音调的变化。在之前也提到一个公式：$Y=(X_1-X)+(X_2-X_1)+(X_3-X_2)+\cdots\cdots+(X_n-X_{n-1})$ 中 Y 是旋律，X 到 X_n 是一组不定数量的音符。从数学角度来看，这是一串相邻数值差值的叠加，而旋律的奥秘，在于差值之间的关系，在音乐上这个差值是音高之间的差别，音乐术语叫作音程。以钢琴键盘为例，音程是前后紧挨的两个音在钢琴键盘上的"距离"。衡量这个距离大小的单位被称为"度"，度数越高，说明两个音的音高差别越大。

干货 1　当两个相邻的旋律音之间有多个音间隔，出现了较大差值的时候，在之后的旋律音中将间隔中的音符补齐，是提高旋律可听性的重要手段。

这段文字读起来可能会有些晦涩，打个比方，地铁车厢里有一排座位，头两个进来的乘客分别坐在了首尾两端，接下来进车厢的乘客最合理的选择就是坐到前两人之间空余的座位中，而非到车厢的远端站着。把这一排座位当成一列音符，按照乘客选择座位的顺序依次响起便是旋律，最合理的旋律是这一排的座位每

个都被占用。

干货2 为了确保旋律可听性，上述公式中不宜出现三个及以上连续大于等于八度的音程。也就是说，如果旋律中出现过于密集的音高剧变（从较低音高突然转换到较高音高，或相反）会极大地影响旋律的悦耳程度。如果一个人讲话音调忽高忽低而且转换得很紧密，听者一定会觉得很聒噪。

干货3 旋律音符排列要尽量错落有致。意思是音高的变化不能够只有由低到高或由高到低或原地不动，音高发展的方向要适当变化。这很像中文，中文之所以是一门非常有乐感、悦耳的语言，是因为平上去入的声调系统起到了调整音高变化的功能，音乐中的音符组合也是类似方式。

音乐的"3D 打印机"
——和声

　　音符如何横向排列、什么样的旋律好听，这一部分内容先告一段落，接下来我们讲音符的纵向排列，即三个及以上音符如何同时排列。几个音符自下而上竖直排列，同时奏响，就形成了音乐中的另一核心要素——和声。和声可以为音乐带来"3D"立体效果，是人类音乐史上最伟大的发明之一。

　　到目前为止，任何对和声的定义与解释都不能降低和声这个概念给不了解古典音乐的读者带来的暴击与伤害，Mike 思考了很久，终于想到一个能够让读者一目了然的方式。

　　如果我们把不同的音符看作不同性格的人，那么一定会出现有些人聚在一起相处特别和谐，有些人聚在一起互相伤害、性格不合的现象。音符的排列亦然，和声就是把几个性格的音符集中到一起，即上文所说的同时奏响几个音符，如果音符"性格不合"，产生的音响效果像把郭德纲和姜昆放在一起说相声，会带

来不和谐感（或称"不稳定感"）。倘若一个和声里的几个音符都像郭德纲、于谦一样是非常有默契的好兄弟，那带来的音响效果就会相对和谐、稳定。从物理学角度来看，和声的和谐或不和谐其实是波的叠加。

那么，你可能会好奇，哪些音符之间"八字相克"，哪些又是天然契合呢？任意三个或三个以上音符都可以构成和声吗？正如绘画艺术中并非任意色彩调和都能配出橙色、紫色或绿色，配和声出来也需要一定的原则。在音乐类专业院校中，有一门叫"和声学"的课程，课程跨度为两学期以上，是音乐学院大部分肄业生会"栽倒"的考试之一。可想而知和声的难度之高。但是，由于和声之于古典音乐，相当于炸酱之于炸酱面。所以没有"和声"这份酱，古典音乐就成了白开水泡面。打通和声这个"任脉"，是读者们理解古典音乐的必经之路。本书不会像学院派教材那样用大篇幅去教授"和声学"，但是作为"干货派"作者，Mike 尽量在一万字之内把和声的几个关键方面深入浅出地解释给各位读者。

根据和声在音乐中的重要职能，Mike 为读者们提炼了三个关键词：调色板，松紧带，标点符号。

干货 1　调色板：和声在音乐中的作用，与色彩在绘画中的作用非常相似。一幅画的基调，很大程度上由它的色彩使用所决

定。一位作曲家的创作水平高低，则体现在他对音乐"色彩"的运用上。那么作曲家使用什么方法来为音乐"调色""上色"呢？核心是调性与不和谐感的使用。如果你去过古典音乐会，可能会在节目单上看到用调性，如"D大调""A小调"描述的曲目。此处的某大调/某小调就是调性。由于音频不同，D大调与A大调给人耳带来的听感不同，对于绘画作品来说，就是整幅的色调不同，而作曲家在创作作品时，会选取一个与想表达的情绪相吻合的调性。因此，调性是一种宏观把控乐曲色调的手段，而不和谐感主要为听觉提供"局部刺激"。比如在一段温暖安静的旋律中突然配上一个不和谐的和声，会直接导致音乐中的"散伤丑害"。（不和谐的声音）

干货2 松紧带：松紧带是一个生活中再常见不过的物品，用来调节裤装腰围的大小。在音乐中和声也有类似的功能，可以让音乐情绪张弛有度。控制的方式，就是在和谐感和不和谐感之间相互切换。之前提到，不和谐感能够带来"局部刺激"，这种听觉"刺激"具有一种不稳定感与紧张感，在出现这样一个带有不和谐感的和声后，作曲有两种选择，一种是在接下来继续使用不和谐感强烈的和声，推动音乐情绪紧张升级，另一种就是用一个和谐的和声来化解这种不稳定与紧张感，从而使音乐情绪松弛下来。这种"松紧"的控制，是和声在音乐中不可替代的核心竞争力。

干货 3 标点符号：不论是写一篇文章还是一段文字，除了文字之外还要有标点符号。在音乐语言中和声扮演了标点符号的角色，一个乐句或一个乐段结束时需要画逗号或句号，一长段旋律则需要分成几个乐句来表达，这些任务都由和声来承担。

和声的使用，必须做到"有章可循"。

"章"的内涵，既包括了上文提到的和声的组成，也包括和声与和声之间的关系准则，还包括和声与旋律音之间的关系准则。虽然有很多约束，但和声的使用是丰富多样的。在"守章法"的前提下，每一位作曲家都有自己偏爱的和声运用方式，有的作曲家擅长和谐的和声与不和谐和声之间的频繁转换，有的作曲家偏爱和谐或不和谐和声的连续使用。同一时代的作曲家对和声的使用，会有相似性。在之后的作品与作曲家篇章中，读者会通过具体的乐曲有更直接的体会。

起源并兴盛于欧洲的古典音乐，之所以具备了超越时间、空间的束缚，成为在世界任何一个文明国家都拥有一批"铁粉"的音乐形式，和声这一元素发挥了重要作用。如上文所释，和声由三个或三个以上音符有机组合而成，而这个组成方式决定了和声是一个人工制作的音乐要素。这一点让它与旋律有着本质的差别，举个例子来说，如果将鸟儿鸣叫的音高变化规律记录下来并用乐器模拟，自然会形成一段旋律；或者在岩洞里将水滴在不同岩石上形成的不同音高前后排列，也会形成一段天然的旋律。然而在

自然界中，目前还没有出现能形成古典音乐中和声的天然方式。

　　和声还是一个使音乐与数学两门看似不相干的学科发生连接的元素。首先，最早发现并总结出古典音乐根基——音阶（do re mi fa so la si do 循环）的是古希腊的数学家、发现了勾股定理的毕达哥拉斯。在古希腊，音乐是属于数学的应用学科。因此，和声所代表的音符集合关系本质是数学关系。这种数学关系也使和声以及以和声体系为核心的西方古典音乐有了一种有严密逻辑基础的"跨民族性"，具有了"超越时间、空间"的生命力。这其实也是"主流"艺术观点"只有民族的才是世界的"的反例，唯有"非民族性"或者说"弱民族性"才有可能具备在世界范围被广泛接受的"世界性"。数学、物理、化学这些学科之所以被全世界所需要、接受并使用，恰恰因为其代表的自然规律，而好的工业产品能在全世界畅销，凭借的也是"普适"的优秀品质、美学设计。和声的世界性则体现在听觉效果的客观性，由"do mi so"组成的大三和弦对于美国耳朵、德国耳朵或是中国耳朵带来的音效是稳定的，而"do re mi fa"组合在一起，对正常人类听觉都是一种极度刺激的不和谐音效。因此，以和声创作为核心的西方古典音乐比以"意境"创作为核心的中国音乐、以节奏为创作核心的部落音乐具备更强的传播性。

　　这几段似乎有给和声这个音乐要素"戴高帽"的嫌疑，但是如果各位通读完本书，学习了后面章节里的作品案例分析，就会

对它有更深入的认识。

在聆听音乐的时候，旋律带给听者的感受更加直接，但和声的听觉效果需要听者有一定的敏感度。这个很好理解，接受过专门品酒训练的人更容易品尝出不同红酒之间的差别，而像 Mike 这种以可乐为主要摄入饮料的品尝者，就觉得"82 年的拉菲"和 2018 年的长城干红除了价格之外，口感上并没有明显区别。需要指出的是，对和声的辨别与感知，是听懂古典音乐最关键的能力，而且这种能力只有从小培养才更容易建立。这也是为什么接触、学习古典音乐应当从娃娃抓起。

音乐的"心电图"
——节奏

　　每天晚饭后广场上浩浩荡荡的广场舞大妈们为何摇摆？为何"鸟叔"的一首《江南 style》能让万人在埃菲尔铁塔下齐蹦迪？我们吵的架为何能成为音乐的来源？这都是因为节奏。节奏是赋予音乐生命力、心跳、动感与个性的要素，也是最"天然"、最"资深"的音乐要素。

　　音乐，同样具有"心跳"。

　　下面请各位读者腾出一只手，将此手握拳，然后跟着钟表的秒针，每秒敲击自己的胸口一次。

　　你的每一次敲击，在音乐中被叫作"节拍"。

　　接下来，我们依然每秒一下、按照"重—轻—轻"的力度变化继续敲击。

　　这就是音乐的另外一个核心要素：节奏。

　　简要来说，节奏就是节拍按照一定的速度（一般按照每分钟

敲击次数来表述）、一定的重轻（强弱）、一定的排列模式（比如四次敲击以每秒一次均匀进行或两紧两松进行）的循环反复。

一首乐曲的节奏通常包含两方面，一方面是乐曲的整体速度，读者可以理解为节拍之间的间隔长短，间隔长则速度慢，间隔短则速度快；另一方面是音符的长短、强弱组合方式。

用讲话来类比的话，乐曲的整体速度相当于人讲话的语速，而音符的长短、强弱组合方式，相当于人讲话的语气。

语速快慢是一个人性格的表现方式之一，比如郭德纲早期的相声中，就经常以极慢的语速来刻画李菁的慢性子。

再拿《茶馆》中，马五爷对兵痞二德子说"二德子，你威风啊！""二德子，你～威风啊！"或"二德子，你威～风～啊～"咬字的长短，重音的选择，在塑造语气的同时，也暗示了这句台词的潜在意义。

作曲家在创作中，如果要塑造平静或者忧伤的情绪，通常会使用整体较缓慢的速度；而整体速度偏快的作品，则通常表现较为活跃、激动的情绪。

音符长短、强弱组合的方式，影响和决定了乐曲的局部特征或局部情绪变化。

在古典音乐中，有一些组合方式极其常用：如"短—长—短""长—短—短""短—短—长""重—轻—轻"等。每一种组合都有其专属的"语气"特征。比如，"重—轻—轻"的组合方

式是典型的华尔兹舞曲节奏。

为了更直观地感受节奏对于乐曲的影响，大家可以试着采用数学的方法，以旋律、和声为常量，把节奏作为变量，通过自己哼唱的方式感受一下自己所熟悉的一段乐曲在几个方面的变化：1.乐曲的整体速度变化；2.同样速度下，每一节拍内音符密度变化；3.同样速度下，改变音符间长短及强弱组合方式对乐曲效果的影响。

我们可以感受到，随着乐曲速度的变化，乐曲的情绪明显变化，随着速度的加快越来越激动。接下来，同样的速度下，音符的密集程度也会影响到乐曲的情绪表达，随着同一拍中音符数量从 3—6—8 的增加，乐曲的情绪紧张程度也在不断提高，这个效果与剁肉馅儿相似，一秒钟剁三下与一秒钟剁六下得到的肉馅儿细腻程度完全不同。读者们可以感觉到长短不同的音符与强弱组合也会对作品的情绪表达产生影响。

一个有特点的节奏，很多时候是一首作品的重要特征，比如贝多芬《命运交响曲》的主题，三短一长的音符排列是整部作品最明确的记忆点。同时，我们在广场舞中听到的"神曲"，绝大多数都是因为其鲜明的节奏特征而被广大大妈大爷使用的。

我们可以把旋律的线条性看成音乐的二维性，和声则赋予了音乐立体性，节奏则为音乐注入了时间性，这种与时间的直接关系也是音乐与视觉艺术相比的一大特色，为创作者提供了一个时

间性的开阔的想象及表达维度。尤其是"休止符"在音乐中的使用，很多时候利用"无声"的停顿，以"停滞感"为音乐带来"无声胜有声"的紧张感。

节奏、旋律与和声这三个要素在作曲家的创作中各有用途，但是又你中有我、我中有你。比如，旋律的进行自然会牵扯到节奏，和声的进行又会自成旋律。三者的配合使用，是每一位作曲家创作过程中的必做功课，在之后的作品鉴赏篇章中，我会带各位读者从三要素的视角去读懂作曲家创作中的意图表达，陪各位"练车"，等到读完这本书，读者们在今后的音乐会中就可以自主欣赏了。

音乐的"文字"
——记谱法

 作曲家在脑海里构思好旋律之后，当务之急是把它们记录下来，如前所述"音乐是一种语言"，意味着音乐需要独特的记录方式，即记谱法，顾名思义，记录乐谱的方法。

 目前，全世界常演的古典音乐作品，基本都是 16 世纪之后创作的。这并不是说，在此之前没有音乐创作，恰恰相反，从人类有了最初的社会形态开始，音乐就出现了。这在很多考古发现中已经得到证实，比如，1995 年斯洛文尼亚西北部出土了一截类似于笛子的骨制吹奏乐器，据测距今至少有 40000 年。乐器的出土，说明早在那个时期就已经有音乐这种文化现象，但是为什么直到 16 世纪才大量出现至今仍被广泛演奏的音乐作品呢？原因在于，11 世纪之后音乐文字—记谱法的出现。准确记录才能长久地流传，如果只能靠口传身授，一旦发生天灾人祸，乐曲大概率会失传。即使有幸能世代相传，没有科学系统的符号记录方式，

三五代之后，乐曲也会被口传得面目全非。与肉眼可见的绘画或雕塑这样的视觉艺术不同，声音的物理解释是振动，音乐作品是"不可见"的内容，因此如何高效、科学地记录它，事关音乐作品的传播与传承。

几千年前，世界各地的人们就开始了音乐记录方式的探索，并且创造了多种符号记录方式：比如中国的宫商谱、律吕谱，音位谱（如古希腊以符号的位置高低标记的方式）、奏法谱（记录乐器的演奏方式而非直接记录音符）等，直到 11 世纪（大约 1025 年或 1026 年），意大利小城阿雷佐（Arezzo）某不知名修道院的值班僧侣圭多（Guido d'Arezzo）发明了现代记谱法，以线和点来标记音的高低以及音符时值的长度，经过大约 4—5 个世纪的完善，最终形成了五线谱记谱法体系并在欧洲迅速推广。以点和线的位置关系准确标记音高，以点的形变来准确记录音符的时值，二者配合便可以精确地将音乐核心三要素变成可视化的信息，这是到目前为止最科学、高效、准确并简洁易读的音乐记录方式。毫不夸张地说，圭多的这个发明，深远地影响了世界音乐艺术的发展！

以五线谱记谱法体系的建立与发展为分水岭，从 16 世纪开始，音乐创作进入了蓬勃发展的时期。

音乐的"衣饰搭配"
——配器

人靠衣裳马靠鞍。好的配器就像美丽得体的衣裳，能让同样的旋律、同样的和声、同样的节奏产生截然不同的气质，正所谓"出门穿上阿玛尼，赵四也能变陆毅"。

概括来说，音乐的发展符合老子所说"一生二，二生三，三生万物"的规律。此话应该怎么理解呢？这要回到节奏、旋律、和声这三个要素中去说。

三者中，节奏是最"天然"的要素，因为它与人类的心跳与肢体动作直接关联。人类具有心跳并且能够本能地舞动肢体。除了日常中的各种动作外，在大约 20 万年前的前语言阶段，人类情感的表达依靠的是不同于我们现在日常肢体语言的更大幅度、更具节奏感的肢体运动来进行。而这类肢体动作被群体性模仿并重复之后，舞蹈这种艺术形式便应运而生。因此，将舞蹈称为人类最古老的与音乐有关的艺术形式毫不为过。

和舞蹈一起诞生的音乐形式是歌唱，一种时至今日依然很受欢迎的音乐表演方式（当然歌唱在雏形时期没有导师转身拍灯的选秀模式）。与很多乐器的出现有地域特色不同，歌唱在几乎所有国家、地区族群中都有出现。语言的语调与速度变化，使其"天然"具有节奏与旋律两种音乐要素。全世界的语言多如牛毛，但不论是应用广泛的英语、汉语，还是只有寥寥百人使用的方言，都具备一个共同的特征，即音调的高低变化——这是音乐旋律形成的基础。在表达特殊情绪如恐惧、悲伤、喜悦或愤怒时，语言音调会格外具有感染力，长此以往，在群体活动或个人需要表达情绪时人们会有意识地使用与日常明显不同的音调来结合节奏表达情绪，于是演化出了歌唱这种音乐形式。

　　与舞蹈、歌唱这两种古老的艺术形式相比，如今在音乐厅以乐器演奏为主要形式的音乐要年轻很多。虽然现代乐器的"先祖"很早就被制造出来了，如前文提到的 40000+ 岁的吹奏乐器，或车田正美笔下白银圣斗士奥菲路手中的七弦琴。但是，直到记谱法发明之后，器乐才摆脱了以往在音乐表演中的伴奏角色，成为主角。

　　不管是器乐、人声歌唱，还是肢体的舞蹈，我们统称为音乐的配器（此处"器"并非狭义乐器之意），是 $Y=(X_1-X)+(X_2-X)+(X_3-X_2)+\cdots+(X_n-X_{n-1})$ 中 X 的第一个主要组成部分。这其实容易理解。如果我们以数学思维来分析，一组节奏旋律与和声

相当于一段音乐的常量，音乐的呈现形式——配器就是这段音乐的变量。举个例子，贝多芬的《致爱丽丝》这首众所周知的小品，用钢琴演奏是一种效果，由大型交响乐团演奏，又会产生不同的听觉效果。虽然，听众可以根据音乐中的节奏、旋律、和声辨别出作品是《致爱丽丝》，但是由于不同乐器的音色特点，不同配器方式呈现的《致爱丽丝》必然效果迥异。之后我们会讲到，配器是影响音乐风格变化的一个重要因素，这与乐器制作工艺的进步有关系。随着制作水平的提高，乐器可以演奏出的音色极限不断扩大。因此随着时代的变迁，作曲家们可以越来越"尽兴"地把自己想象中的理想音效通过合适的配器得以呈现，而较早时期的作曲家则因为受限于乐器表现力，会更多地探究音乐内部要素的运用。这也是为什么"后浪"音乐家的作品，尤其是交响乐作品，在乐器的运用上普遍比"前浪"更为复杂华丽。

综上所述，音乐的呈现形式——配器是一个能够影响、改变乐曲欣赏效果的重要因素。

音乐的"文体"
——曲式

音乐作品的第二个变量是它的结构形式，专有名词为曲式。

结构，无论对于建筑、文学，还是音乐，都是创作初始必不可少的构思环节。一套房子的格局设计，一部文学作品的文体，一首乐曲的结构形式，会直接影响居住、阅读或聆听的感受。在音乐的发展中，出现了许多重要的曲式，其对音乐创作以及聆听感受的影响，可以与文学作品的文体相比。

具体来说，作家写诗歌、散文或小说等不同体裁的作品给读者的阅读体验必然不同：诗歌作品普遍短小精悍，但是字数少，需要读者反复品味每一个字的精妙使用。长篇小说则不同，读者阅读长篇小说，更多地把精力聚焦在人物的命运发展、人物间的关系逻辑以及整个故事线索的辨析与解读上。

音乐亦是如此。

比如，乐曲形式中的"小说体"奏鸣曲，就是一种典型的集

人物描述、故事发展、矛盾激化与解决为一体的音乐结构形式。这类作品中，每一个乐句并不都是朗朗上口的优美旋律，但是作曲家却利用音乐动机的发展来推动音乐剧情、人物命运的发展，因此奏鸣曲的时间、篇幅通常都较长，原因就在于创作者需要这种音乐的时间、空间维度来塑造"人物"，激化矛盾并解决问题。相反，在艺术歌曲或是歌剧咏叹调这样篇幅通常较为短小的乐曲形式中，作曲家就必须要竭尽所能地让每一个乐句都适合歌唱、易于上口，提高流传度，同时，这些作品的歌词也通常来源于文学名作。

接下来为大家简要介绍几种音乐创作中最重要也最常见的曲式。

首当其冲必须是奏鸣曲，也就是刚刚提过的音乐的"小说体"。

小说的三大要素是人物、情节、环境。这三者在奏鸣曲中都有对应。

人物对应的是音乐的主题，也就是乐曲开篇的前几个乐句。作曲家创作出一个好的主题相当于为作品塑造了一个形象、性格鲜明的主人公，而达到这个目的的音乐手段是借助音乐三要素——用明快或平缓的速度、节奏来塑造主题的性格，用朗朗上口的旋律来塑造鲜明易记的形象，用大、小调性来奠定人物的基调。整个"人物"塑造阶段在奏鸣曲中有一个术语，叫作"呈

示部"。顾名思义，就是先让主要角色亮亮相、露露脸。"人物"塑造好了，就以此为基础展开情节，展开情节的奏鸣曲部分是"发展部"。发展部是对作曲家创作功力的真正考验，作曲家在这一部分里要尽情挥洒天赋，以加工主题（例如将主题中的部分乐句提取并加以改造、扩展）、制造矛盾（很多时候，会有一个第二主题在发展部里出现）、解决矛盾（引导音乐逐步回到主题再现的部分，称为"再现部"）。发展部通常是奏鸣曲中篇幅最长的部分，作曲家可以利用调性改变（比如将阴暗的小调改为明亮的大调，或相反）、节奏变化（如上文所提，音符密集度变化或音符长短强弱组合变化）、新主题引入（第二、第三主题，作为"主人公"的配角出现）等手段来使音乐情节跌宕起伏、引人入胜。当作曲家认为情节发展够充分之后，音乐会重新回到开篇设置，也就是进入"再现部"，重新再对主人公进行刻画并结束作品。这种结构形式，可以总结为"A—B—A"三部曲式，既是奏鸣曲中最常见的结构，也是很多其他曲式会采用的结构。读者们如果想要现在就对奏鸣曲有直观感受，可以直接跳到本书的作品鉴赏篇章中的贝多芬作品部分，那里有几首最具有代表性的奏鸣曲介绍。

当然，也有不采用 A—B—A 形式的曲式，比如接下来要介绍给读者的变奏曲。

电影《让子弹飞》结尾处，姜文饰演的张麻子让姜武饰演

的教头去帮助周润发饰演的黄四郎"体面",姜武说了一句精辟的台词"我有九种办法弄死他"。这句台词可以用于总结变奏曲式的特点,变奏曲就是"变着法儿折腾主题"的一种音乐创作形式,一种 A—A'—A'……A''''' 结构的乐曲,非常考验作曲家的作曲功力。音乐史上最擅长变奏曲创作的三个人碰巧都是名字以 B 为首字母的作曲家,也因为他们的卓越成就被后人称为"三B"——他们是巴赫(Bach)、贝多芬(Beethoven)、勃拉姆斯(Brahms)三位大咖。从这三人的段位可知,变奏曲写作,真不是件简单的事情。据记载,贝多芬能够在音乐会现场将观众当场给出的主题即兴创作成一首千变万化而又不离其宗的变奏曲。

变奏曲的难点也就在这"万变不离其宗"上,不论作曲家如何从节奏、快慢、情绪、和声色彩上"打磨"主题,最高明的结果是观众依然能辨别出主题的"身影",也同时感受到变化本身的精妙。在古典音乐历史长河中,有三首公认的最优秀的变奏曲——巴赫的《哥德堡变奏曲》、贝多芬的《迪亚贝利变奏曲》和勃拉姆斯的《亨德尔主题变奏曲》,并称为"三大变奏曲"。这三首作品在之后的作品鉴赏篇章会有详细介绍。

此处再讲一种常见曲式。

回旋曲,一种历史悠久的乐曲形式,其结构可以归纳为"A—B—A—C—A—D",有了前两种曲式的基础,各位已经可以猜到,回旋曲是一个在固定主题与不同新主题之间来回切换的

乐曲形式，也是为什么中文会翻译为"回旋曲"——像不断扔出去又不断飞回来的回旋镖。这种曲式弱化了奏鸣曲及变奏曲对一个主题进行深加工的要求，但是对作曲家不断写出好听、鲜明的新主题有着很高的要求，所以善于创作此曲的通常都是有着如"滔滔江水连绵不绝"般旋律灵感的作曲家，比如莫扎特、肖邦。也因为富含多种动听主题，回旋曲作品非常适合入门阶段的古典音乐发烧友欣赏——吃着火锅，听着回旋曲，A 主题涮毛肚，B 主题涮豆腐，C 主题涮鸭血，D 主题喝茅台，人生何其美！

　　还有很多特点鲜明的曲式，就不在本章——详说了，作品鉴赏部分再跟各位介绍！

音乐的操盘手
——演绎者

　　面对同一个变幻莫测的股市，不同的操盘手可以带来银行账户数字的显著不同；面对同样的鱼香肉丝菜谱，不同的厨师可以带来大众点评与美团外卖里截然不同的评价；面对同样的乐曲，不同的演奏者、演唱者能为听众带来天壤之别的感受。这也是音乐与文学、绘画、雕塑的重要差别——音乐创作者与欣赏之间必须具备一个中介，而中介的好坏可以极大程度地影响两者"成交与否"。

　　言归正传，X 中前两个重要变量的决定者都是音乐作品创作者本人，接下来的第三个重要变量的决定者是音乐的演绎者。之所以用"演绎"而不用"演奏"，是因为演绎者包含了乐器演奏者、声乐歌唱者、乐队指挥者以及舞蹈表演者。

　　这些"演绎者"在音乐中担当的角色，实际上很像联合国大会中的翻译者。

作曲家们可以将脑海中的音乐转化为乐谱、音符，但是观众去观赏音乐会却不可能人手一份乐谱，自行脑补音乐的音响效果。所以，在创作者与观众之间必然需要一个"不赚差价的良心中间商"，这个"中间商"就是我们常说的"XX家"们——歌唱家、钢琴家、指挥家等。

按照这个逻辑，自然就能理解演绎者在音乐中的重要角色，他们对于创作者所谱写的音乐的"转化""翻译"能力直接决定了观众作为接受者对于音乐作品的感受水平。好的演绎者能够准确地传递出创作者的创作意图，帮助观众以较高的比例捕捉到音乐中的重要表述，而糟糕的演绎者不仅能"成功"地歪曲作曲家的音乐意图，还能"华丽优雅"地将观众"逐离"音乐厅，远离音乐欣赏。

可见，这第三个变量虽然是独立于音乐作品与创作者的变量，却是音乐与观众之间的关键"催化剂"。而且演绎者这个"中间人"也是音乐与其他艺术形式很明显的区别所在，比如一幅绘画作品挂在马桶正对面，凡是上厕所的人都会看到它并且会有直观的感受，不论是否看懂、喜欢或是完全无感。一篇文学作品，读者只需认识足够多的字就能够看懂情节内容。而我们想象一下，如果各位进入了音乐厅，取代在舞台上演奏的音乐家的是人手一份当晚演出曲目的乐谱，大概一半人会懵掉，另一半会要求退票。音乐这个需要"中介"的特点，后面的篇目里也会再次

提到。

　　节奏、旋律、和声作为音乐的三大"内在"要素，与配器、曲式、演绎者三大"外在"要素"里应外合"后进入我们听觉系统，并令我们为之产生情感、心理反应与共鸣。后续篇章里提到的流派风格、作曲家特色及其体现手段极少会超出这六个要素，因此，各位读者可以像使用乘法口诀表做计算题一样，将本章内容作为接下来的音乐门派、乐坛高手、招牌作品介绍等内容的阅读"工具"使用，通过下文的具体案例分析，各位对于音乐 $3+X$ 将会有更明确的理解、更好的使用体验。

第二章

古典音乐的"武林外传"

在冯小刚导演的电影《天下无贼》中，葛优饰演的黎叔有一句经典台词："21世纪什么最贵——人才。"

在古典音乐的历史长河中，一位位天才作曲家同样是最宝贵的财富。他们的创作或是形成风格相近的"门派"，或是造就风格独特的"孤胆英雄"。艺术创作与科学研究的一大区别在于，艺术家的个人性格、经历会直接影响艺术作品的创作，而科学家的个人生活则与科学研究不存在直接的联系。因此，为了帮助读者更好地理解、听懂作曲家的创作，这一章我们把重点放在他们的故事上。

第一部分中我们介绍了古典音乐的三个核心元素：节奏、旋律与和声，以及音乐形式由简及繁的发展方式，那么古典音乐长河中的创作者们，又是如何按照"语法规则"既守规又创新地"鼓捣出"这么多作品的？所谓的音乐流派/风格到底指什么？

作为听者如何辨识欣赏它们？可以说，这是聆听古典音乐的核心"门槛"。这一章就是帮助读者迈过门槛的"垫脚石"。

在进入正题之前，再次回顾一下古典音乐发展中里程碑式的事件——几乎所有流传至今的经典音乐作品都是在此事件之后创作的，之前虽然有大量作品创作出来，但是经受住时间考验、存留下来的寥寥无几。那么，这到底是个什么事儿呢？

是记谱法的发明。记谱法，顾名思义，记录乐谱的方法，或者可以类比为音乐中的文字。

人类在语言形成之后，随着生产生活的需要，发明了文字这一至关重要的表达与记录方式。同样，随着舞蹈与歌唱（尤其是歌唱）的出现，越来越多的曲调需要被记录与流传，音乐文字的必要性与重要性也越来越明显。古希腊时期，就有人开始了对音乐记录方式的探索，经过多个世纪的摸索，终于在 11 世纪的一个夜晚，意大利小城阿雷佐某不知名修道院一位名叫圭多的僧侣革命性地发明了用四条线与线间间隔来记录音高的"四线谱"，这一记录方式（或称"记谱法"）在接下来几世纪得到了补充完善（最终在四线基础上再加一线，定为五线谱），成为音乐这种不可见的声音艺术的科学高效且可全球化推广的可视文字。这种高效音乐文字的诞生，为和声的出现与发展提供了基础操作系统，也为舞蹈、歌唱以及器乐的发展与保存提供了可能。

总之，五线谱的出现很重要！五线谱的出现很重要！五线谱的出现很重要！从记谱方式建立后，到下一个重要时刻之前，越来越多的音乐创作者以这五条线为"试验田"尝试了各种"音符杂交"。

音乐如武林，门派有细分

与武林一样，音乐的这个江湖流派林立、乐系繁多，各个流派、风格都有其杰出代表。看到铁砂掌、无影腿、易筋经，我们会想到少林；看到太极剑、太极拳，我们会想到张三丰与武当派。音乐亦是如此，很多作品既是流派的招牌，也是创作者的代名词；不同的是，音乐风格流派、作曲家特征的辨别，比起武功更加抽象。这一章里，我会主推古典音乐发展中最重要的门派与掌门，顺道吐槽一下他们的那些事儿。

第一章我们讲到，音乐的所有语言都是基于 ABCDEFG 这七个音构成的语系，有了记谱法之后，所有在音乐史上雁过留声的作曲家使用的都是这些基础素材，如果我们把作曲家当成厨师，那么他们烹饪的原料都是一样的，葱、姜、蒜、花椒、大料、辣椒，外加天上飞的、地上跑的、水里游的，没有人用其他人都没有的原料做菜。如此看来，音乐中的流派有些类似烹饪界

中的菜系。

在我神州大地上，菜系不仅以地域来分，也以地域来命名，比如川菜、鲁菜、粤菜。

乐派，简单来说，就是用相似的方式创作音乐的一群作曲家的合称，这种群体时而出现在同一时期内，时而出现在同一地域中，因此音乐流派的划分，有时期与语言两种划分方式。

按照时期划分的主要乐派有：巴洛克乐派、古典乐派、浪漫乐派、印象主义乐派；

按照地域划分的主要乐派有：德奥乐派、法国乐派、俄罗斯乐派、意大利乐派。

两种划分方式并非泾渭分明，而是你中有我、我中有你。比如德奥乐派中的"葫芦娃七兄弟"就横跨了巴洛克、古典与浪漫三个按照时期划分的乐派，而浪漫乐派中又包含了德奥、法国、俄罗斯等多个按地域划分的乐派中的诸多作曲家。

那么，为什么会有乐派产生呢？很简单，看看我们每日最常用的产品——手机就能理解，有一家厂商生产了翻盖、有摄像功能或者全屏的手机，接下来就有一大批同类手机问世，当然，最后成为经典款手机被消费者买单或是铭记的只有几款。音乐创作也是同样的套路，当一个或少数几个创作者以某种创新的方式创作作品，比如以一种或多种新的节奏、和声组合方式写作，就会有很多同行模仿，时间一久人数与作品数量增多便形成了乐派。

鲁迅先生说得好，世上本没有路，走的人多了便也成了路。

　　接下来，就为读者们重点介绍主要乐派的主要人物及主要作品，当然介绍会不断与前两章的主要内容相结合，这样读者们可以一边了解派、人、曲，一边复习前两章的内容。一直看到这一章的末尾时，希望读者们达到在想到每一个乐派时都能从代表人物、代表作品、主要创作特点几方面侃侃而谈的程度。

古典音乐的"改革开放"
——巴洛克时期

 巴洛克音乐，是音乐有了"文字"记录之后，第一个特征显著、有着群体创作共性的音乐流派。它有着与改革开放全面激活生产积极性、提高生产效率的相似效用。巴洛克时期音乐的创作题材、体裁，相比之前得到了极大的拓展与丰富，同时作曲家的创作技法也在这个时期有了显著的提升。这段时间里，有哪些重要的人跟事儿值得讲呢？

 经典音乐中，第一个重要的乐派是巴洛克乐派，当然这不是因为在此之前没有音乐创作者或作品，相反，从古希腊时期就已经有很多了。多到什么程度？多到著名哲人柏拉图把音乐归为与几何、哲学、天文同等重要的"善的学科"。但是，由于缺少科学系统的记录方式，这些音乐没有流传下来，因此只能成为美好想象中的历史声音了。

 那么，巴洛克时期的创作者为什么能够形成第一个重要的乐

派呢？

　　先说一下之前的情况，巴洛克音乐是从 17 世纪开始出现的，但是实际上改变了西方文明史进程的文艺复兴在接近三个世纪前就开始了，如雷贯耳、妇孺皆知的文艺复兴巨匠达·芬奇、拉斐尔、米开朗琪罗早在 16 世纪中叶就全都仙去了，那么为什么绘画艺术或者说视觉艺术在文艺复兴时期到达高点，音乐却没有跟上呢？（以米开朗琪罗惊天地泣鬼神的巨作——西斯廷教堂壁画《最后的审判》为例，它的创作期为 1534—1541 年，而同时期音乐领域根本没有拿得出手的大型作品。）这种"滞后性"有两方面原因，一方面是当时的社会对视觉艺术与音乐艺术有着完全不同的需求，这部分不是本书重点，所以只简述一下。在文艺复兴时期，欧洲的一批富商巨贾开始了对艺术家（此处特指绘画及雕塑）的大力支持，同时大量宫殿、教堂、豪宅的兴建也对肉眼可见、伸手可摸的视觉艺术品有着巨大的需求，其原理与中国房地产业全面开花之后装修市场的蓬勃兴盛相一致，于是一条艺术产业链，即"艺术品需求—可观的报酬—大量的艺术品创作者—诸多天才艺术家出现"应运而生。也因为资产阶级的崛起，艺术品的表现内容有了多样化的进步，画作上的人物超越了传统的"圣母抱圣子，圣子抱小羊，约翰在主旁"的局限，大量新兴阶级的个人肖像或逢年过节的全家福等"订单"成为"搅活市场"的 X 因素。与在"教会体制内"想接大单子除了技艺好还得上

下打点不同，市场化的订单就是能者多劳、多劳多得，这也变相地避免了"劣币驱逐良币"，让艺术家们尽可能走上潜心修炼、靠专业说话的良性竞争之路，数管齐下盘活了艺术市场，激发了年轻艺术家的奋发动力，更促进了大量不朽的艺术名作的诞生。相反，一方面音乐由于其"瞬间艺术性"（任何一首作品或一场音乐会，在那个没有录音录像、抖音直播回放的年代，都是"但求曾经享受，不求天长地久"的快感型感官消费）以及"不可见性"（一首音乐作品只有一份乐谱，无法让持有者与人共享喜悦，比如我们可以想象邀请朋友到家里观赏客厅悬挂的莫奈名作，却很难想象把家住通州的朋友请到二环看一份作曲家手稿）难以大面积刺激新兴资产阶级的需求；另一方面，自中世纪起音乐技能的培训主要由教会提供，这虽然为音乐人提供了"皇粮"，但是"吃人嘴软、拿人手短"，创作音乐因此也受到了很多限制，不仅仅是表现内容受审查，和声这个第一章就反复强调的音乐核心要素也一直没有成为音乐创作的"芯片"，直到文艺复兴初期，音乐创作依然还是以"二线性"为主导（二线性是指两条旋律线以特定的音高差别平行进行，其实距离形成和声主导已经是一步之遥了）。和声不能作为音乐的核心动力，音乐就没有立体性，更没有穿越时间长河的生命力，这也是为什么巴洛克之前的音乐几乎只具有音乐史的学术价值而不具备在音乐厅里、音乐节上演出的价值。毕竟人类对于"3D 效果"有着本能的"崇拜"与"钟

爱"。立体性对于音乐、艺术之重要，相当于芯片之于智能手机。因为绘画率先引入了"透视"这个使本来二维的纸面"升维"至三维的重要元素，所以绘画艺术先于音乐艺术鼎盛。

音乐的暂时落后持续到了 17 世纪，幸运的是，这个世纪发生了音乐领域的"改革开放"，巴洛克音乐应运而生！这个"运"，既包括以和声为基础的音乐创作方式的奠定，也包括对音乐为宗教服务这一主题的重大突破。用我们熟悉的语言来解释，就是音乐创作者们终于解放了思想，放开了手脚，撸起了袖子加油干。

意大利"走量"三兄弟

那么巴洛克时期的音乐家都从哪些方面进行了"供给侧结构性改革"呢？

首先，作品形式开始"百花齐放"，不再局限于千篇一律的宗教合唱作品。

17 世纪初，歌剧在意大利出现。歌剧形式上包含了单口（独唱）、对口与群口（不同人数的重唱），剧情丰富、人物表演主动，内容上突破"八股文"（《圣经》经文），表现对象拓展到上至王子公主，下至走卒贩夫，至今仍是最受观众喜爱并且上座率最高的音乐形式，是音乐改革浪潮中脱颖而出的弄潮儿。（关于歌剧将在接下来的篇章详细介绍。）

与歌剧一起，诞生在这个时期的还有以乐器演奏为核心的两种作品形式：奏鸣曲与协奏曲。如果说歌剧相当于音乐中的戏剧，那么奏鸣曲与协奏曲就相当于音乐创作中的小说。两种形式都是

在作品开篇以一个主题作为主要内容，然后运用音乐的表现手段，即节奏、旋律、和声的变化来推动情节的发展，将矛盾推至高潮后结束。

当然，因为新诞生的体裁与形式处于发展的初级阶段，所以在巴洛克时期，不论是歌剧还是奏鸣曲、协奏曲，在篇幅上与之后的同体裁作品相比都短小很多。比如这个时期最著名的歌剧之一，意大利作曲家佩戈莱西（Pergolesi）创作的《女仆当家》，时间长度只有不到一小时，而大约五十年后古典乐派代表人物莫扎特创作的歌剧《唐·璜》，时间长度已经超过三小时。

其次，有一个有趣的现象，中国的改革开放从南方的广东、福建两省迈开脚步，而古典音乐的"改革开放"巴洛克时期的开启，是由阳光明媚、风景如画的南部地区的作曲家担当了先行者，其中最有代表性的是来自意大利的"走量三兄弟"——他们身着经典的蓝色队服，肩披红白绿三色国旗，手持冒着热气儿的比萨饼，英姿飒爽地走上了主咖台。

第一位主咖，克劳迪奥·蒙特威尔第（Claudio Monteverdi）。

标签：第一个国际作曲界大腕儿，爱写牧歌。

背景 VCR：古典音乐经历了人类史前文明的雏形期后，蛰伏了数千年，在文艺复兴时期真正开始蓬勃发展。蒙特威尔第是位左拥文艺复兴、右抱巴洛克的跨时代作曲家，在当时创作了大量（250多首）的"口水歌型"——牧歌。当然这种牧歌不是骑

着马歌颂大草原的那种类型，而是多数表达伤感及爱情内容。虽然蒙特威尔第因为处于古典音乐蓬勃发展的初期，创作风格相对单一，但是毕竟是第一位真正被广泛认可并且作品经受住了时间考验的创作者，因此他成为本次《吐槽大会》的首位主咖。

吐槽嘉宾："大家好，大腕儿好。蒙特威尔第，第一位国际级大腕儿，说明什么呢？比他早的没他有名，比他有名的没他早。您几百首牧歌，咋就听着跟一首写了几百遍似的呢，变化不够数量来凑是吗？"

主咖吐血……

主持人："有请第二位主咖，斯卡拉蒂。"

标签：姓氏就是音乐大群，也能走量，贼爱写键盘曲。

背景 VCR：多梅尼克·斯卡拉蒂（Domenico Scarlatti）生于古典音乐史上最大的音乐世家之一，也是该音乐家族中成就最高的一位，最重要的成就是 550 多首键盘奏鸣曲，为古典音乐最重要的乐曲形式——奏鸣曲的发展做出了不可或缺的"初期建模"贡献。

吐槽嘉宾："我们的第二位主咖，号称创作了 500 多首奏鸣曲，听着很唬人吧，其实，没有一首够长，如果与真正的奏鸣曲专家贝多芬的曲长比一下，我们这位主咖大概就相当于写了十几首。而且我们主咖特别喜欢给键盘乐器写曲子，我感觉他入错行了，这么爱动手指头，应该去当程序员呀。据说主咖刚开始创作

曲子时手机响了，曲子写完之后再接电话对方居然还没挂机。可见，走量主要靠短！"

主持人："打断一下，主咖已经昏厥，赶紧送医院！"

"下面有请第三位主咖，维瓦尔第。"

标签：穿越四季靠《四季》，开辟协奏新天地。

背景 VCR：安东尼奥·卢奇奥·维瓦尔第（Antonio Lucio Vivaldi）是巴洛克时期最重要也最具有探索性的作曲家之一，是音乐创作由声乐为主转向器乐为主过程中的重要导航员。与斯卡拉蒂主要为键盘乐器创作不同，得益于本人是一名优秀的小提琴演奏者，维瓦尔第为弦乐器创作开辟了新天地，创作了大量的（接近 500 首，当然与斯卡拉蒂的键盘奏鸣曲一样篇幅较后来者创作的协奏曲短小很多）弦乐尤其是小提琴协奏曲，流传至今仍被频繁演奏的有小提琴协奏曲《四季》。当然，他对于音乐创作的底层逻辑——专业术语为"通奏低音"——的尝试与创新，为巴赫这位"未来"大咖提供了丰富的养分。

吐槽嘉宾："维瓦尔第，根据他的创作数量以及作品目前的流传程度，称他为'古典音乐界蔡国庆'肯定没毛病，国庆哥哥靠着《365 个祝福》在娱乐圈立足了几十年，维瓦尔第靠着一首《四季》愣是穿越了几百个四季。当然啦，这么说也有失公允，毕竟时间过去了几百年，能有一首作品被广泛流传已经很了不起了。另外，我们主咖创作了一些歌剧，名字很有特点，比如《真

理出于考验》《奥林匹克竞技》，翻译成现代语言分别就叫作《实践是检验真理的唯一标准》《五环之歌飘扬》了。"

主持人："总结前面这三位主咖的特点，走量三兄弟的称号确实名副其实。"

再次，前文提到巴洛克时期重要革新之一是创作形式的创新，那么作为一个重要音乐流派，它的音乐风格或者说"看家招数"是什么呢？听者如何能够在听到这个时期的作品之后准确将其辨认出来呢？

办法是个"三件套"：

一是大量的装饰音的使用：什么是装饰音呢？其实就是音乐中的"抖"音。当然这个抖不是为了燃烧卡路里，而是为了利用相邻音符之间的快速转换制造出炫酷的感觉，同时也巧妙遮盖了当时键盘类乐器延音效果不好、不具备音量变化功能的缺点，因此作曲家会把很多持续时间较长的音改成"抖"音。

此处插个题外话，读者们肯定对钢琴这个乐器非常熟悉，也就是 Piano，全称为 "Fortepiano"。Fortepiano 一词在它的母语意大利语中直译为 "强弱"，也就是说钢琴这个乐器当初被命名时的主要依据就是有音量的强弱变化。诸位稍微一推理，这也就说明，在它之前的键盘乐器一定是不具备这个特性的。根据史实，的确如此。钢琴作为如今许多人都会的乐器，诞生于 1700 年左右，是一位叫巴托罗密欧·克里斯多佛利（Bartolomeo

Christofori）的意大利乐器制作师发明的，在此之前的键盘乐器中最常用的叫作 Cembalo，称为"古钢琴"。我在担任天津大剧院签约独奏家时曾有机会接触古钢琴，弹奏了大约 20 分钟之后，感觉脑仁儿像小蜜蜂采花一般"嗡嗡的哩"，其主要原因便是此乐器无法弹奏出强弱差别。各位在此可以脑补一下身边一友人用完全相同且较响的音量在您耳边连续讲话 20 分钟的效果。

插播这一段关于古钢琴的趣史，主要是为了说明装饰音出现的原因之一是作曲家发现当时的键盘乐器没有办法通过音量变化表达音乐情绪的变化，就尝试使用了"抖"音的方式来适当弥补乐器构造上的先天不足。

二是不和谐音的大量使用：如第一章所提，不是任何的音符组合在一起都会产生和谐的音效，那些"天生八字不合，星座不对付"的音符组合在音乐中称为不和谐音——"Dissonance"。那么问题来了，既然脾气、性格不合，为何又要强扭在一起呢？

这还是得稍微往巴洛克时代之前扯几句了。

本章开始介绍巴洛克音乐背景时提到过，巴洛克时代之前音乐的主要"采购商"是欧洲的教会，自然，这些"产品"就严格按照教会当时所"喜闻乐见"或者说"约定俗成"的套路生产。那么，这一大批音乐产品最大的特点是啥呢？

一言以蔽之，就是听了 50 段音乐之后，你会以为是一段音乐听了 50 遍。这种感觉我只有在如今的网红制造基地——医美

场所才能体验到，明明站了一排小姐姐，却以为是一个小姐姐带了 N 个自己的克隆体。

之所以出现这种"鬼打墙"式的听觉感受，很重要的原因是，在巴洛克之前的教会音乐时期，音符的排列有着严格的"计划经济"特征——旋律的进行与发展得"按规矩办事儿"。这就大大限制了音乐创作的生命力与活力，所以在那一长段时间里，教会音乐几乎成为"近亲繁殖"的音乐产品。

进入巴洛克时期之后，不和谐音的大量使用，好像为音乐创作引入"市场经济"活力一般，彻底地改革、改变、改进了音乐创作的模式！

三是通奏低音的主导地位：

现如今有一个词非常火，是很多行业都强调的，叫作"底层逻辑"。而通奏低音（Basso Continuo）就是巴洛克时期为音乐进化所确立的底层逻辑。

此处我不想用音乐理论的各种术语来为读者们解释，因为如果那样做了，这本书会成为具有睡眠障碍群体的高效"安眠药"，但是我又很想为各位形象地讲明白通奏低音到底是个啥，为啥对于音乐的进步与创作很重要——这个真的好难，好难，好难！

好在，我是个不忘初心的作者，既然要让本书成为前无古人后无来者般通俗易懂的普及作品，就得玩命想辙。

祝贺各位！

我!

想!

到!

了!

如果我们把音乐作品中的音符看作是一个个飞奔的足球运动员，那么通奏低音就相当于教练员所布置的阵型。每一个通奏低音为一个时间单元的音乐奠定和声基础，相当于在一段时间内按照4—3—3或9—0—1阵型布阵，而具体到球员个体的行动则是基于阵型基础之上的自由发挥。同样，音乐当中，巴洛克时期作曲家用通奏低音"布好"和声"阵型"之后，为演奏者留下了非常充裕的即兴空间。

因此，从微观上来看，通奏低音为每一首作品塑造了音乐的和声骨架，宏观上则使得古典音乐创作进入了以和声为主导的新时代。

此处必须要补充说明，音乐因为其天生的不可见性使得任何详细、通俗至极的语言都只能导向性地为读者勾勒其风格与特点，只有大量聆听之后，才能对某种音乐风格、乐曲形式或作曲家有较透彻直观的了解。而矛盾之处又在于，没有足够有趣而形象的文字引导，聆听这些作品又会是一件让大多数人觉得收效甚微的事情。

巴洛克时期之于古典音乐如同20世纪90年代之于互联网

产业，是初创、尝试以及建模期，经历了这一时期的大浪淘沙后，后来者开发出了奏鸣曲、协奏曲等新形式，同时，维瓦尔第这样的古典音乐初创大咖为之后的作曲家攀登高峰提供了坚实的基础。

经过了最初二百年的探索之后，古典音乐在 1685 年迎来了持续约 200 年的白金期。

古典音乐"珠穆朗玛峰"
——巴赫

主持人："下面有请我们的下一位主咖，古典音乐中的'珠穆朗玛峰'。他被称为'古典音乐之父'，是后世几乎所有作曲家膜拜的对象。工作上，他秉承匠人精神，精益求精，既走质又走量，创作的数量（作品的编号过千）、质量（他把音乐创作中最高精尖的形式——复调音乐的写作推到最高点）以及长度（所有作品的录音超过 200 张 CD，仅一部《受难曲》时长就超过 3 个小时）都走在时代的前端，可以说，音乐创作的四门功课'弹、拉、吹、唱'他样样精通。他是御用管风琴师，教会乐团小提琴首席，唱诗班领唱。生活上，他是一位'模范父亲'，两任太太为他生了 20 个孩子，最终存活下了 9 个。他就是，约翰·塞巴斯蒂安·巴赫（Johann Sebastian Bach），掌声有请！"

背景 VCR：他是一位根正苗红、由当时的教会供养的作曲家，祖上世代从乐；他幼年即失双亲，却奋发图强，自学钻研音

乐；他 15 岁离家，走上自力更生之路，靠才华（供职教堂唱诗班，演奏小提琴与管风琴）养活自己，同时利用一切业余时间刻苦自学；他拒绝随波逐流（在主调音乐兴起并流行后坚持复调音乐创作），一生成就卓著却未享盛名（逝世后近百年才被音乐界全面认可）。

他的创作浩瀚如海，几乎包含所有音乐形式，并且传颂率极高，绝大多数作品至今仍被频繁演奏（尤其在西方的"两节"——圣诞节与复活节，巴赫的《圣诞清唱剧》《马太受难曲》《约翰受难曲》《b 小调弥撒曲》以及大量的康塔塔［多乐章的大型音乐套曲］在全世界大部分稍具规模的教堂及音乐厅上演）。据统计，在全世界主要演出场所，巴赫作品被演奏的次数始终稳居前三（另两位是贝多芬与莫扎特）。他为每一种乐器（包含声乐）所创作的作品，都是该领域的必学、必演作品。

那么他的音乐到底有什么独到之处？

总结来说，巴赫的音乐做到了三个"统一"：

音乐三元素（参看第一章）的高度统一；

理智与情感的高度统一；

繁与简的高度统一。

吐槽嘉宾 1："吐不起，过。"

吐槽嘉宾 2："过。"

吐槽嘉宾 3："过。"

主持人："过，下一嘉宾！！！！！观众朋友们，经历了刚刚的尴尬，我向大家道歉，谁能想到做个吐槽类节目能碰上一群这么怂的吐槽嘉宾！"

古典主义之"维也纳三结义"

　　下面要请出的三位主咖，他们从"珠穆朗玛峰"巴赫手中接过火炬，燃烧自己照亮音乐，鞠躬尽瘁死而后已。这三人在音乐之都维也纳"结义"，携手开创了经典音乐中的古典主义流派。

　　古典音乐中第一"逗比"，弗朗茨·约瑟夫·海顿（Franz Joseph Haydn）。

　　这位出生在愚人节前的奥地利作曲家性格开朗、胸怀宽广，因而人缘极好。遗憾的是选对了事业却没有选对老婆，事业顺利，家庭生活却风雨交加，与妻子一生不睦。音乐上，他对最重要的三种音乐类型：交响乐、奏鸣曲、弦乐四重奏做出了革命性的改进，为后来者奠定了良好的操作系统基础。由于顺风顺水的事业经历与开朗幽默的性格，海顿的音乐创作主要可以总结为：活泼多变而幽默风趣。其中，幽默风趣是海顿纵横古典音乐史的第一利器。不夸张地讲，海顿是古典音乐创作中的第一幽默大师——

除了他，没有人能想到创作由几十人开场，演到最后却只剩两个人在台上演奏的这样极富"无厘头式"幽默精神的作品（如《告别交响曲》）。当然海顿创作中的幽默不限于此，他在海量的弦乐四重奏、钢琴奏鸣曲中充分发挥了自己的"逗比"本色。还有一个重要知识点，海顿虽然身为奥地利人，但是却成为德国的"聂耳"——德国国歌的创作者。你没看错，奥地利人是德国国歌的创作者，是不是充分说明了"奥地利是德国不可分割的一部分"？

虽然稳居古典音乐十大作曲家行列，但是有一种极为重要的创作体裁是海顿不愿触碰的，那就是歌剧。其实写歌剧历来是作曲家最赚钱的工作，那么为什么海顿放着丰厚的报酬不要呢？原因是他的朋友莫扎特是同时代也是整个古典音乐历史上最优秀的歌剧创作者，大概是不想在朋友面前露怯，于是就把找上门的歌剧大订单推给了莫扎特。了解了这种虚怀若谷的"禅让"后，接下来我们将目光聚焦到"维也纳三结义"中第二人——沃尔夫冈·阿玛多伊斯·莫扎特（Wolfgang Amadeus Mozart）身上。

痴迷"轰趴"的绝世天才
——莫扎特

虽然能名留青史的作曲家都是不世出的天才，但莫扎特却是让所有同时代及后来者高山仰止的绝世高手。

为什么这么说呢?

为读者们列举几个"莫氏数据"：35，23000，15，（X>1000），6PM—7AM。

35：莫扎特 1756 年出生于萨尔茨堡，1791 年逝世于维也纳，享年 35 岁。

23000：2006 年，莫扎特诞辰 250 周年，德国骑熊士出版社（Baerenrerter Verlag）出版了一套纪念版莫扎特全部作品的乐谱，超过 23000 页。

15：有研究计算，让一个能熟练抄写乐谱的人按照每天 8 小时工作制工作，15 年左右可以抄写完莫扎特创作出的所有乐谱。

（X>1000）：除了 23000 页乐谱之外，莫扎特还写了上千封

书信，对于后世的崇拜者以及学者，这些书信无比宝贵，为后来者提供了窥见这位绝世天才人生经历、精神世界以及艺术观念的第一手资料。

6PM—7AM：莫扎特曾经邀请父亲参加自己举办的Party，时间从晚上六点钟到次日清晨七点钟，这个"轰趴"强度可以说是相当惊人了。而此类轰趴在莫扎特的生活中绝非偶尔为之，也间接展现了他严重缺乏睡眠的生活方式，可以说莫扎特35岁就过早地离开了我们，与这种不算健康的生活习惯有相当大的关系。

这一系列数据充分证明了莫扎特是一个超级高产的作曲家，但是仅仅高产还远不足以证明莫扎特是音乐史上第一天才。想配得上"第一"的称号不仅看作品数量，还要看作品穿越时间的留存率。在世界上多个重要的古典音乐类网站的统计中，每年全世界范围音乐会上最常演的作曲家作品前两位始终由莫扎特和贝多芬把持，而上演率最高的十部歌剧中莫扎特的三部作品《费加罗的婚礼》《唐·璜》与《魔笛》始终牢牢把持三个席位，这么坚挺的"前十排名率"除了中国乒乓球运动员外，也只有费德勒、纳达尔、德约科维奇这三位网坛巨星有了。另一方面，看到这些数据，真要心疼生活中始终被财务危机困扰的莫扎特三分钟，如果他能活在如今这个高度保护版权的时代，音乐界"福布斯富豪榜"上一定会出现他的名字，而他在逝世前对夫人所说的令人潸

然泪下的遗言"很抱歉,除了一堆债务什么都没能留给你跟孩子"可能就会变成"上海外滩的那三套江景房,还有北京二环别墅的物业费已经交到 2058 年了"。

王重阳在华山论剑中凭借出神入化的"先天功"赢取了《九阴真经》,那么莫扎特又是凭借什么"绝招"夺取了古典音乐史上"第一天才"称号呢?

解:三个"大招"——语言简练,对仗工整,妙语连珠。

语言简练:相近篇幅的乐曲中,莫扎特使用的音符数量远少于其他人,但是表达出的效果却更胜一筹。正所谓简约而不简单。

对仗工整:莫扎特所处的音乐时代——古典主义时期的创作特征,非常像中国古代的格律诗创作特征,我们的格律诗对字数、押韵和平仄都有严格的要求,古典主义音乐对乐曲主题的要求也十分类似,起音、句尾音以及乐句之间的呼应都有严格而固定的"套路"。莫扎特的创作也遵循了当时的审美习惯。从某种意义上来说,莫扎特并没有像贝多芬、瓦格纳(Richard Wagner)、德彪西一样开创一个新门派,但他却是古典主义门派中武功最高的一位。那么莫扎特功夫高在哪里呢?高在他除了遵循时代审美风尚,在创作中对仗工整,还做到了其他人所极少做到的妙语连珠。

什么是音乐中的妙语连珠呢?

结合第一章的音乐三元素即节奏、旋律、和声来解释，平仄押韵是对和声使用套路的规范与约束，字数、行数是对旋律长度的限制，而莫扎特的"妙语连珠"就是在这种限制中，用尽可能少的音符写出极为动听、感人的旋律。

连"命"都不服气
——贝多芬

与童年就享誉音乐界的莫扎特不同，贝多芬算是一位"大器晚成"的作曲家，尽管 17 岁就见到了年长自己 14 岁的莫扎特并得到了大师的赞赏，但是真正在维也纳这个当时的音乐中心确立起声誉并开始大量创作且出版是在 27 岁之后。当然此后的贝多芬一发不可收拾，不仅仅成为莫扎特之后名满乐坛的第一人，也因为自己的创作成就以及人生经历被后世称为"乐圣"。

路德维希·凡·贝多芬（Ludwig van Beethoven）的生活与创作中有几个关键词：虎爸、矛盾、失聪、不破不立。

比起"名震朋友圈"的虎妈，贝多芬的父亲作为一名虎爸，其"残暴"程度有过之而无不及，虽然自身也是一位乐师，但并没有像莫扎特的父亲一样，对具有惊人天赋的儿子给予呵护与专业上的帮助。酗酒的他经常在深夜把年幼的贝多芬打醒练琴，有趣的是这种暴力行为给贝多芬童年带来的阴影却成为贝多芬后来

最具代表性创作风格的生活"原型"。

贝多芬在世时的助理兼学生安东·辛德勒在《我所知的贝多芬》（*Beethoven as I Knew Him*）一书中多次提到贝多芬的音乐由"两个原则"（德语原文为"zwei Prinzipe"）构成，解释一下就是"矛与盾"。

矛盾冲突，既是戏剧创作中的核心，也是贝多芬创作风格最显著的特征。当然，矛盾冲突也始终贯穿在巴赫、海顿、莫扎特这些大家的创作中，但是如贝多芬一般用剧烈、突然乃至突兀的音响对比来表现矛盾冲突，音乐史上"前无古人"。绝大多数贝多芬的音乐创作中，都可以听到极为强烈、意外的强弱对比。开玩笑地说，如果你听到一首陌生的乐曲里时不时地"一惊一乍""大呼小叫"，那么很可能你在听的是贝多芬的作品。

对于很多读者来说，贝多芬这个 IP 直接跟失聪挂钩，一位听不见的音乐家——很感人、很励志，这也是为什么贝多芬是一个可以在任何国家与时代被大力宣传的正能量人物。耳聋一度给作曲家本人带来了近乎毁灭性的打击。1802 年，仅 32 岁的贝多芬在发现自己听觉严重受损的事实之后，绝望地写下了著名的《海利根施塔特遗嘱》。但是听觉受损并逐步失聪之后的贝多芬，却因这一灾难开启了自己创作的新篇章。在此之前的创作，虽然有着明确的贝氏烙印，但是依然有着古典主义门派的典型特征。耳聋带来的"破"引出了贝多芬艺术创作上的"立"，也就是第

四个关键词"不破不立"。

"耳聋—逐渐孤僻—自我深思—个人与音乐深度结合"这一过程最终带来的是音乐史上的新篇章——浪漫主义音乐的开启。因为听觉受损，贝多芬在接下来的创作中逐渐减少了对于优美音响效果的关注（这也是贝多芬与莫扎特音乐表达的最大区别，莫扎特希望发出的所有音响都"不应当刺激耳朵"），而把创作的重心放在了音乐逻辑、乐曲结构（尤其是交响曲、奏鸣曲）的发展以及意义、思想的表达上。这一转变的直接结果就是，耳聋后的作品在长度上明显增长，并且作品的"好听性"开始减弱。

所谓浪漫主义与古典主义，二者的本质区别其实在于，古典主义时期作曲家更加"职业"，他们不会轻易把个人经历、情感放入音乐创作，而浪漫主义作曲家往往更直接地通过他们的作品讲述自己的故事。

贝多芬作为一位承前启后开创新天地的音乐宗师，在他人生的后三十年一直是维也纳音乐圈的第一咖，直到 1827 年逝世。他逝世的消息震动了整个维也纳，大量的民众自发上街目送装着贝多芬遗体的灵车远去。然而贝多芬没有想到，在自己的葬礼上有一个默默无闻的抬棺者被自己的盛名遮挡了一生，在百年之后成为与他几乎齐名的音乐巨人。

谁比我惨
——舒伯特

　　上一篇结尾处提到的这个身高 1.55 米，为贝多芬抬棺的音乐巨人叫作弗朗茨·舒伯特（Franz Schubert），如果说贝多芬是一个粉丝过百万的微博大 V 的话，那舒伯特在世之时就是一个只能发发朋友圈还鲜有人点赞的无名之辈。然而，在世时事业上不成功、才华无人问津、经济上贫困潦倒的舒伯特在告别人世后却受到万人敬仰。

　　舒伯特创作的核心特点就是一个字：悲。对舒伯特来说，音乐这门能够抒发人间万千情感的艺术形式则主要表达悲伤，用他自己的话说："你认为音乐中有欢乐吗？"音乐仅是用来表达心中忧伤与孤独的手段。无颜值、无事业、无金钱，这样一个"三无"青年，空有一身才华却因不幸活在了另一个巨人的阴影之下而鲜为人知，也难怪他在音乐中无法表达欢乐，这是典型的先天加后天性的"五行缺快乐"呀！

舒伯特能够成为音乐史上不可或缺的人物，靠的是他写歌的能力，当然他写的歌曲有专门的称呼，叫作"艺术歌曲"——一种将诗歌与音乐完美结合的创作形式。

　　舒伯特堪称音乐史上的"歌王"，短短 31 年的人生中共创作了 600 多首艺术歌曲，占到了他全部作品的一半以上，其中大多数都成为现今音乐会上频繁唱演的曲目。

浪漫主义"双子星"
——肖邦 VS 舒曼

　　"年份"是个在红酒行业无比重要的词，有句话甚至说"酒凭年份贵"。在古典音乐发展过程中也有两个很特殊的年份，一个是 1685 年，这一年里诞生了两位巴洛克时代的音乐巨人，德国人乔治·弗里德里希·亨德尔（George Friedrich Handel）与德国人约翰·塞巴斯蒂安·巴赫；另一个是 1810 年，这一年诞生了古典音乐浪漫主义双子星——波兰人弗里德里希·弗朗索瓦·肖邦（F. F .Chopin）与德国人罗伯特·舒曼（Robert Schumann）。

出道即巅峰
——肖邦

　　肖邦可能是全世界范围内最受欢迎的古典音乐作曲家之一，他的音乐浪漫、细腻、满满的诗情画意，可以说是谈情说爱、把酒追妹、痴情表白的必备"利器"。肖邦一生的创作几乎只为钢琴而写，并且作品的"自然成活率"极高——啥是作品的"自然成活率"呢？再来个公式吧！

　　作品自然成活率＝某作曲家在有票房收入演出中常演的作品数量／该作曲家全部创作的作品数量。

　　在肖邦全部 230 首长短不一的创作中，除掉 17 首艺术歌曲、4—5 首波兰舞曲、一小撮接近于"练手"的"习作"外，包括 2 首钢琴协奏曲、24 首前奏曲（钢琴独奏）、24 首练习曲（钢琴独奏）、21 首夜曲（钢琴独奏）、16 首圆舞曲（钢琴独奏）、4 首叙事曲（钢琴独奏）、4 首谐谑曲（钢琴独奏）、10 多首波兰舞曲（钢琴独奏）在内的绝大部分作品都是音乐会上的"常客"，在同

样创作数量级的作曲家中，这么高的作品"自然成活率"是相当罕见的，即使"超级天才"莫扎特在这方面都略逊肖邦一筹。

读者们可能发现，似乎肖邦创作的都是钢琴独奏作品。没错，肖邦确实是一个为钢琴而生的作曲家，90%以上的作品都是为钢琴而作，真是"生为钢琴人，死为钢琴鬼"！

除此之外，在18岁这个参加高考的年龄段，没有任何其他作曲家的创作水准超过肖邦。理由简单，因为在这一年他创作了两首集"巴赫式复杂和声""意大利歌剧式动人歌唱""莫扎特式婉约简洁"以及他自己"美国运通黑金卡"级绚丽华彩乐句于一体的钢琴协奏曲（这两首作品在下一章里会详细介绍）。18岁达到这样的创作境界，巴赫没有做到，莫扎特没有做到，贝多芬也没有做到。甚至毫不夸张地说，18岁的肖邦已经达到他人生创作的巅峰，后续的创作只有不同，没有更好。

所以，根据作曲家行业内"天妒英才"这一不成文的"行规"，肖邦"自觉而令人悲痛"地没有熬过40岁，除了名字随着这些天才之作永垂不朽外，他与自己病痛缠身（主要是肺结核）后直到病逝期间的生活伴侣——欧洲女权主义发起人、著名诗人乔治·桑（George Sand）之间的爱情故事也成为音乐与文学"两界一家亲"的一段佳话。

始于才华，陷于爱情，终于"崩溃"
——罗伯特·舒曼

　　古典音乐里另一段"爱情佳话"就是罗伯特·舒曼爱上了小自己 9 岁的克拉拉·维克（Clara Wieck），受到老维克百般阻挠后，两位年轻人不忘初心、克服万难，最终在尝尽相思之苦后有情人终成眷属并组成了"罗伯特 + 克拉拉"这对古典音乐界"豪华夫妻档"。这一段经历了 13 年艰难险阻的"爱情马拉松"，一方面成为舒曼取之不竭、用之不尽的创作灵感源泉——这期间舒曼创作了大量的钢琴独奏作品以及声乐艺术歌曲套曲（具体作品在下一章介绍）；另一方面这种爱情的煎熬，也成为患有家族遗传精神分裂的舒曼后来病发并英年早逝的"催化剂"。然而正如前文所提，浪漫色彩的生活经历对于作品的直接影响在舒曼身上得到了极充分的体现——狂热的爱恋与现实的挣扎成就了舒曼音乐中的"双子性"（巧合的是舒曼本人是双子星座），而来自书商家庭这一成长背景使他的音乐极为完美地与文字结合，《诗人之

恋》《桃金娘》《歌曲集》（Op.39）这些声乐套曲成为艺术歌曲这种创作形式的最杰出代表。

如果只能用一句话总结舒曼的一生，那就是"始于才华，陷于爱情，终于崩溃"。

舒曼留给人类的音乐遗产除了他本人的大量杰作外，还有一手捧红了接下来这位"少时清新赛鹿晗，老来胡子白花花"的古典音乐"24K 钻石王老五"——约翰内斯·勃拉姆斯（Johannes Brahms）。

岁月是把杀猪刀
——约翰内斯·勃拉姆斯

　　出身德国汉堡贫民窟的约翰内斯·勃拉姆斯堪称古典音乐史上自我要求最严苛的作曲家。略举一例，仅弦乐四重奏这一并不占勃拉姆斯主要创作内容的作品类型，经过史学家研究确认，在出版的 3 部外，还有 15 部被作曲家本人亲手销毁的"冤魂"作品。在勃拉姆斯的人生原则里，丑媳妇是绝对不允许见公婆的。因此，作为作品数量并不算多的创作者，勃拉姆斯完全"以质量取胜"，依靠绝对的"made in Germany"品质保障，被后人称为与巴赫、贝多芬并列的古典音乐"3B"。在这里列一个小小的作品数量对比：

　　交响曲：贝多芬 9 首，勃拉姆斯 4 首；

　　各类奏鸣曲：贝多芬 48 首，勃拉姆斯 10 首；

　　重奏类作品：贝多芬 42 首，勃拉姆斯 15 首。

　　由此可见，勃拉姆斯能够依靠数量不多的作品被认可为与

巴赫、贝多芬同级别的作曲家，被舒曼捧红靠的绝不是颜值与背景，而是实打实的才华。（出生于德国汉堡市贫民窟的勃拉姆斯，是为数不多没有为出生地贡献"名人故居"的大作曲家）。比如，在作曲的看家基本功"通奏低音"这一项上，勃拉姆斯是仅次于巴赫的高手。通奏低音在音乐创作中的作用有些像军事或足球里的阵型，好的阵型——巧妙的通奏低音运用可以最大化发挥同一批"球员"即同一段旋律的特点。除了没有触碰的歌剧领域外，他几乎在所有涉及的创作领域都创作出了代表该领域最高水准的作品，四首交响曲、两首钢琴协奏曲、D 大调小提琴协奏曲、三首钢琴奏鸣曲、三首小提琴奏鸣曲、德意志安魂曲等等，都是"走过路过不容错过"的古典音乐佳作。

　　然而，与巴赫开拓了复调音乐创作新天地，莫扎特革新升华了歌剧、协奏曲创作，贝多芬开启了浪漫主义风格这样"攻城略地"的"开拓型"前辈不同，出于对这些前人近乎"过分"的崇敬以及本人保守稳健的性格，勃拉姆斯选择了"稳守江山"——在已存的创作形式、体裁、模式中精耕细作到极致，而没有"贸然"开辟一种新的创作风格或形式。而这种理性而完美的"保守"也成为他在所处的时代里被音乐界以理查德·瓦格纳（Richard Wagner）为首的"改革派"持续诟病的"罪行"。

古典音乐版"梅西"PK"C罗"

瓦格纳 VS 勃拉姆斯约等于"梅西"VS"C罗",这两对 CP 的关系之相似,简直犹如超时空再现——两个人你追我赶、求同存异、共同成长、互相欣赏,粉丝之间却你死我活、不共戴天、彼此倾轧、互赠对方"NMSL"(never mind the scandal and liber,永远不要理会谣言和重伤)。瓦格纳年长勃拉姆斯 20 岁,后者曾去前者家中拜码头并演奏了自己的得意之作《亨德尔主题变奏曲》,此处敲黑板:勃拉姆斯作为一个稍有不满就"自焚作品"的完美主义者,曾自豪地认为这首作品是一首杰作,这难得程度堪比 2002 年在世界杯决赛圈看到中国男足的身影。而已经全面摒弃变奏曲、奏鸣曲、交响曲这些老派、过气乐曲形式创作的瓦格纳也罕见地说,"现如今还有人能把这种老派玩意儿写成这样,还是有几把刷子的"。而年龄上作为后辈的勃拉姆斯也曾多次致信瓦格纳,提出收藏后者歌剧作品手稿以示尊重与欣

赏。可见，惺惺相惜，虽持不同艺术理念但是实事求是，认可对方艺术价值而非仅因观点不同而互相踩踏倾轧，才是文人（艺术家）之间应有的共处方式。

越批评越“革命”

——艺术理念的颠覆者瓦格纳

在音乐的成就上，瓦格纳与勃拉姆斯可以说是旗鼓相当各有千秋，但是在对于后来者的影响上，瓦格纳则遥遥领先，而且他的音乐、艺术理念不只影响了音乐界的后来者，更在整个西方文化界掀起了“瓦格纳现象”。有种说法是一个人有多牛不看谁夸他而看谁骂他，瓦格纳音乐的批评者中包含以下几位粉丝过亿的“大V”名人：

尼采：为了“小小地”表明与瓦格纳的决裂，专门写了《尼采反对瓦格纳》一书。

马克思 & 恩格斯：恩格斯在《反杜林论》中不止一次讽刺性地提到瓦格纳，马克思也认为瓦格纳的“未来音乐”是“可怕的”，并将拜罗伊特音乐节讽为“万愚节”。

托尔斯泰：瓦格纳的音乐中大量的矫揉造作痕迹让他感到是一种折磨，他认为瓦格纳的音乐是一些音的堆砌，没有任何音乐

内容和诗意，没有任何内在联系。

以色列的国土上至今禁止上演瓦格纳的音乐，虽然犹太裔指挥家巴伦勃依姆（Daniel Barenboim）曾尝试过，但是险些被"作为毛肚扔进火锅的九宫格里"。

迄今为止，关于音乐家最多的传记书写、研究都集中在瓦格纳身上，可以说，他跟《红楼梦》一样，把自己变成了一门"瓦学"。所以对这样一个"亦正亦邪"的复杂天才，接下来不得不多花一点篇幅介绍，一方面是让各位读者多快好省地了解瓦格纳的音乐与美学理念，另一方面也为瓦格纳之后的音乐新气象做一个铺垫。

那么到底是什么让他既成为比肩巴赫、贝多芬、舒曼的伟大德奥音乐传统的继往开来者，又成为足以坐上《吐槽大会》主咖席位的"千夫所指"者呢？

我们先来看一下瓦格纳所处的音乐世界的发展状况：巴赫作为"音乐之父"把音乐中最复杂的形式——复调音乐发展到了极致，莫扎特作为超级天才把传统的歌剧写作推到了最高点（此处请注意传统二字，传统的歌剧写作指的是作曲家在接到订单后寻找合适的脚本，或称剧本，并依据情节创作出相对应的音乐，可以简单理解为"为剧本配乐"），贝多芬将交响曲、奏鸣曲、变奏曲这些纯乐器形式作品的创作推向了外太空（《贝多芬第五交响曲》随着 NASA 发射的信号此时正回荡在宇宙中），舒伯特、舒

曼先后将音乐与诗歌这两种艺术形式完美地结合为艺术歌曲形式，从而名垂青史，肖邦直接让音乐成为诗歌也让自己成为"音乐诗人"。想象一下，在这样一种前人几乎把音乐的所有创作可能都发展到极致的背景下，如果你是瓦格纳，会不会有点心慌慌，每天肯定想的是我非得想出点儿新套路，来个弯道超车。

谁曾想，他居然做到了！

他选的赛道是歌剧。为什么选歌剧呢，好解释，当今社会想赚大钱就得网红直播带货，而在那个年代，写一部火的歌剧就是音乐家"一夜暴富，早日实现小目标"的捷径！

但问题来了，这种高利润率的单子，怎么抢呢？先不说已经去世了几十年的老乡莫扎特，光意大利就有一个连的歌剧写作能手——罗西尼、贝利尼、普契尼、威尔第、多尼采蒂，个个是达人。

形势严峻，竞争激烈，瓦格纳为了出人头地，专门跑到欧洲当时的文化中心巴黎，求学、拜码头、找路子，可以说是名副其实的"巴漂"一枚。而这第一次的"闯关"经历，华丽地以失败告终，在发现自己的财务状况达到 2008 年美国金融危机式的"资不抵债"时，瓦格纳果断选择"逃单"，躲回了德国。而失败的原因是他虽然选择了对的赛道，却还是走了他人的路，以"传统"的方式写作。

幸运的是，那时的欧洲思想界有一个提出了"超人论"的

尼采。

插播个有趣的段子，尼采与瓦格纳二人证明了，纯爷们儿之间的友谊小船是可以不因女人、金钱与地位就说翻就翻的。艺术理念的一致与不同，促成了二人的互相欣赏以及后来的分道扬镳，这是真正意义上的"神交"呀！

瓦格纳深受尼采启发——要想成功，就得做超人！

整体艺术，这个扎根于古希腊文化而又富有时代思潮特征的革命性艺术理念开始在瓦格纳的创作中显现。

只有适应人的这种全能的艺术才够得上是自由的，它不是某一个艺术品种，那不过是从某一种个别的人类才智发生的。舞蹈艺术、声音艺术和诗歌艺术是各个分离、各有局限的；只要在其界限点上不向别的相适应的艺术品种抱着无条件承认的爱伸出手来，它们在它们局限的接触上就每一种都会感到不自由。只要一握手它就可以越过它的局限；完全的拥抱，向姊妹的完全的转化，这就是说向在树立的局限的对岸的它自己的完全转化，同样可使局限完全归于消失；如果一切局限都依照这样一种方式归于消失，那么不论是各个艺术品种，也不论是些什么局限，都统统不再存在，而是只有艺术，共有的、不受限制的艺术本身。（选自［德］瓦格纳著，《瓦格纳论音乐》，廖辅叔译。）

从此，歌剧不再由 A 写剧本，B 写音乐，C 负责舞台，D 负责导演，这些角色完全可以一人兼任。瓦格纳开始了"一专多能"的人生新阶段。

在四部曲《尼伯龙根指环》中，瓦格纳创造了一个在人物数量与复杂关系上堪比《红楼梦》的鸿篇巨制，而音乐语言的使用尤其是乐队声音效果、色彩、音效对观众听觉以及心理的冲击，都颠覆了前人所到达过的一切极限。而直接表达他"得不到的才是最美好的"爱情观的歌剧《特里斯坦与伊索尔德》更是以开篇的"特里斯坦和弦"开启了音乐语言的"新文化运动"。

关于瓦格纳，有太多可以赞颂也有太多可以批判，做一个专题，用 20 万字专门论述都不一定足够，所以，为了不让读者们在这一处停留太久，关于瓦格纳的音乐特点在下一章会分析。

到目前为止，读者们可能会留意到一点，就是目前介绍的作曲家几乎全部都是德国人，或者说是德语系。的确，德国、奥地利（简称"德奥"）音乐家在以巴赫诞生为标志的 1685 年到 19 世纪末约两个世纪的古典音乐发展中占据了垄断性的地位，巴赫、莫扎特、贝多芬、舒曼、勃拉姆斯、瓦格纳这些名字确实让欧洲其他语区只能望其项背，这种垄断持续到了 20 世纪初。

瓦格纳在 1859 年完成了歌剧《特里斯坦与伊索尔德》，彻底地在音乐世界开启了"新文化运动"，他对于和声色彩、乐队

配器的使用，影响了一票后来的作曲家。

其中一名"铁杆"粉丝叫作理查德·施特劳斯（Richard Strauss）——一个被称为"20世纪莫扎特"却"视金钱如生命"的天才作曲家。

20 世纪的莫扎特
——理查德·施特劳斯

　　理查德·施特劳斯的一个重要贡献，就是证明了不是非得写"蹦恰恰"圆舞曲才配得上施特劳斯这个姓氏。严格来说，每年维也纳金色大厅新年音乐会上所演奏的由"小中大"施特劳斯们创作的圆舞曲、波尔卡舞曲们并非真正意义的古典音乐，更准确的说法是"gehobene Unterhaltungsmusik"——"较高级的娱乐音乐"。

　　而理查德·施特劳斯就是那个创作真正古典音乐的施特劳斯，为了区分，下文统称为"理查德"。

　　理查德算是正经的科班出身，八岁就开始接受系统而严格的古典音乐演奏及创作训练，而他也很早就展示出了不同寻常的天赋。虽然身处浪漫主义后期，但是早期的作品，理查德还是中规中矩地用传统曲式写作，其中就包含了从第一个乐句开始就赤裸裸秀天赋、一言不合就煽情的《降 E 大调小提琴奏鸣曲》，这首

才华横溢的"老派"作品，不仅仅展示了理查德年纪轻轻就已经透彻掌握的传统创作技法，曲中的许多段落也"剧透"出在他日后在交响作品（注意并非交响曲）和歌剧创作中独树一帜的音乐色彩渲染与角色刻画技能。在瓦格纳这位时代巨人的肩膀上，理查德进一步突破了乐队音色音效的极限，而他作为一名优秀的指挥家，更是深谙如何将乐团推向高水平。

整体艺术这一美学概念同样深刻影响着他的创作生涯，交响诗作为浪漫主义中后期由李斯特奠基的以文学作品、绘画甚至民间传说为题材的"跨界音乐产品"，堪称是理查德·施特劳斯的拿手招牌菜——《堂吉诃德》《死亡与净化》《蒂尔的恶作剧》《英雄生涯》等作品稳稳跻身交响乐作品名人堂，并且是几乎所有优秀指挥的心头肉，能够带领乐队成功演绎这些作品是一名指挥必须收集并完成的任务卡。

作为"20世纪的莫扎特"，歌剧创作自是必不可少的，《莎乐美》（*Salome*）、《厄勒克特拉》（*Elektra*）、《玫瑰骑士》（*Der Rosenkavalier*）等作品，轰动一时，也引起巨大争议。例如基于王尔德戏剧剧本《莎乐美》所作的同名歌剧上演后，连德国皇帝这样的"领导"都批评理查德"写这样的歌剧对你没好处"，主要原因是他选择的剧本情节非常离经叛道，将源于圣经的莎乐美故事进行了大面积改造，结尾处更出现莎乐美手持血淋淋人头的场景，在上演初期引起了许多观众的不适与投诉，而理查德则

展示了傲娇本色："但至少我用创作这部歌剧的收入买了一栋乡间别墅。"而当《玫瑰骑士》首演成功后，当时的乐评家批评他"江郎才尽，只好写一堆美好动听的音乐出来"。想象一下，理查德心中该多么崩溃，当年《厄勒克特拉》因为音乐效果太前卫被批判、人肉、口水淹没，如今写得好听了又被骂江郎才尽，真是猪八戒照镜子——里外不是人呀。但是外界的不认可与非议丝毫不影响理查德对金钱近乎贪婪的追求以及银行账户上日益增长的数字，可以说，古往今来的作曲家里论生活舒适度与小康水平，理查德是当仁不让。

19 世纪后半叶到 20 世纪前半叶既是社会形态、社会思想动荡之际，也是艺术流派蓬勃发展之时，在艺术领域，这个百年真正实现了百花齐放——莫奈、雷诺阿开创了印象主义，凡·高、马蒂斯引领了野兽派，基希纳、弗朗茨·马克掀起表现主义，毕加索则一人占据了抽象主义、立体主义、超现实主义的高地。音乐上同样群星璀璨，风格各异，以法国人德彪西、拉威尔为代表的印象主义，奥地利人勋伯格开创的"十二音体系序列主义"，俄罗斯作曲家斯特拉文斯基的新古典主义以及现代芭蕾舞音乐各领风骚，当然还有从柴可夫斯基一直到肖斯塔科维奇传承不断的伟大俄罗斯音乐传统。

音乐版"莫奈"
——德彪西

 音乐印象主义，是一个最好的艺术与音乐互相影响的范例，出生于 1862 年的法国作曲家阿希尔·克劳德·德彪西（Achille-Claude Debussy）深受莫奈、雷诺阿、德加这些印象主义画家的影响（印象主义画家将线条在绘画中的角色弱化，加强了光线、色彩在作品表达中的作用），也将音乐中与绘画线条相对应的旋律的作用弱化，更多地探索将和声与乐器音色组合的音效来作为音乐表达的主要手段。这种探索在他的钢琴作品中非常神奇地走向了与中国音乐颇神似的表达效果，比如钢琴套曲《版画集》《前奏曲》《贝加莫组曲》中有很多极具东方空灵色彩的乐段。甚至很多人猜测德彪西一定对中国传统音乐与文化有研究，这明显带有臆想的色彩，这种音乐上的相似性是音乐探索中的殊途同归、异曲同工，而德彪西跟中国文化最近距离的接触也许是在巴黎举行的第一次世界博览会上品尝的一小盅茅台酒。

与贝多芬、勃拉姆斯这样的"逻辑型"创作者不同，德彪西属于典型的"描述型"作曲家，即以对具象如山川大海或人物形象等的音乐化描述作为主要创作手段，因此他并没有优秀的交响曲、奏鸣曲这类对于"音乐的逻辑发展"有着至高要求的作品问世，但是在《大海》《牧神午后》这些交响乐作品中，德彪西可以近乎精准地将视觉画面转化为听觉音效，比如《大海》中的"日出"瞬间，即使我们闭上双眼聆听，仿佛也能看到太阳跃出海面的壮丽瞬间。（同样的瞬间在上文介绍过的理查德·施特劳斯的《阿尔卑斯交响曲》中也有出现。）

　　这种"具象化"的音乐表达在音乐史上有过很长时间的争论，也就是"标题音乐"与"纯音乐"的对抗。"标题音乐"并不是指音乐作品有无标题，而是指标题文字明确地揭示音乐作品的中心意图和思想内容。比如贝多芬的《第六交响曲》（田园），虽然也是对于具象化维也纳大自然的描述，但是贝多芬使用的音乐语言依然是"抽象化"的，或者说更多的是对于自然观察的心理反应的表达，而非对自然景象的直接再现，比如天上打雷，音乐中也相应制造声响对自然界的雷声进行模仿，因此《田园交响曲》虽然有标题但是依然不归于"标题音乐"范畴。这种对于抽象化音乐表达的执着一直持续到浪漫主义中期，以法国的柏辽兹，匈牙利（准确说是德国）以李斯特为代表的作曲家开始转向了"标题音乐"，也就是更加直接、具象的音乐表达方式，开启

了音乐"功能性"更明确的阶段，作品越来越多地直接与明确的文学、绘画作品以及自然情景联系。像巴赫在《平均律》、莫扎特在协奏曲、贝多芬在奏鸣曲及交响曲中"无中生有"式的创作在浪漫主义中后期开始大幅度减少。

"用音乐作画的毕加索"
——斯特拉文斯基

　　芭蕾舞之所以能成为一种非常受欢迎的舞台表演形式，有几部音乐作品起着至关重要的作用，柴可夫斯基的《天鹅湖》《胡桃夹子》是传统芭蕾舞（就是那种身着白色蓬蓬裙，脚踩白色舞鞋的角色造型）无可置疑的御用音乐，而斯特拉文斯基（Igor Fyodorovich Stravinsky）的《春之祭》《火鸟》《彼得鲁什卡》则是奠定现代芭蕾的音乐基石。斯特拉文斯基本人也因为一人革新过音乐中的三个流派——原始主义、新古典主义与序列主义——而被誉为"用音乐作画的毕加索"。

　　毕加索与斯特拉文斯基不仅仅因各自的多面性相似，甚至连艺术造型方式也颇神似，当然最重要的是二人分别颠覆了其所在领域中对于"美"的定义——毕加索的画作对于很多观看者来说接近于"车祸现场"，然而其新颖乃至激进的艺术理念与对色彩、构图以及主题的"大尺度"探索使他傲立 20 世纪艺术家之首。

无独有偶，斯特拉文斯基的音乐对于大部分听者也不啻为"纯粹的噪声"，但是他对于音乐创作要素"旋律、节奏、和声"的边界拓展也使他在西方音乐史上独树一帜。例如他将传统创作中以2、4、8小节为单位长度的旋律打碎揉烂成以几颗音符为单位的超短小旋律；而一直占据主导地位的"对称节奏"，音乐术语中的"4/4 拍""3/4 拍"，也被大量不对称节奏取代，比如在他的作品中非常频繁地出现连续小节间节拍数的变化，这种大胆的不规则、不对称节奏的使用为音乐带来很强烈的原始感、野性美，尤其是结合大量乃至过量不和谐音符组合的运用。在《春之祭》与《火鸟》中，我们几乎能通过音效看到一幅"非洲大草原上原始部落围绕篝火狂欢"的场景。因此，演奏斯特拉文斯基的作品，是一件令诸多指挥以及乐团成员肾上腺素飙升的飞车之旅，如今所有的重要乐团、音乐厅都会在每个演出季中固定安排一定数量的斯氏作品。

两位艺术巨匠的相似之处还包括他们的私生活。艺术家本就是社交场合万千女士的瞩目焦点，这两位既有才又有名的大艺术家更是当时巴黎文化圈里名列前茅的"女性杀手"，斯特拉文斯基更是与顶级时尚大牌香奈儿的创始人可可·香奈儿有过一段交往史，真是一对"抽烟喝酒不烫头气死活神仙的神雕侠侣"呀。

作为底蕴深厚、群星闪耀的俄罗斯作曲家帝国中风格比较"奇葩"的个例，斯特拉文斯基与柴可夫斯基、拉赫玛尼诺夫这

些具有典型的浪漫、忧郁而又深厚宽广特点的"主流"俄罗斯音乐代表人物有着极大反差，几乎可以说斯特拉文斯基是一个非俄罗斯且极为"全球化"的创作者，德奥音乐元素、法国印象主义音乐元素、美国爵士乐元素甚至非洲部落音乐元素都在他的作品中有所体现，而且因为斯特拉文斯基主要的生活创作阶段都在法国以及美国度过，所以也幸运地躲避了俄罗斯大地上的"大清洗运动"，他的同人，迪米特里·肖斯塔科维奇（Dmitriy Dmitriyevich Shostakovich）则没有这么幸运。

一生等待枪决的"棋子"
——肖斯塔科维奇

　　"我的一生都在等待着被枪决"——这是出生于1906年的苏联作曲家德米特里·德米特里耶维奇·肖斯塔科维奇的名言，也是他本人大多数作品风格的文学性描述。其实俄罗斯这片土地上的很多艺术家、文学巨匠们都以忧郁、灰暗、怪诞而又深刻为艺术特色，比如陀思妥耶夫斯基、格里格尔·果戈理，当然还有被简称为"老肖"的肖斯塔科维奇。

　　看过颜值巅峰期的阿汤哥与妮可·基德曼主演的电影《大开眼戒》的读者，一定对片中贯穿始终却一直与电影基调有些疏离的背景音乐记忆深刻，这段旋律便选自肖斯塔科维奇《爵士组曲》中的《第二圆舞曲》。这部清新诙谐的作品其实是老肖创作主线之外的一朵动人的"野花"，是他在为当时一个剧场的芭蕾舞剧《黄金时代》所配的音乐，属于典型的"实用音乐"。同时期还有几部类似的作品，然而这些有着"小资情调"的作品以及

导火索式的歌剧作品《穆森斯克郡的马克白夫人》却为老肖带来了人生第一次"大落",因为这些作品被当时最高领导人批评为具有意识形态问题,老肖遭到了官方的封杀,许多作品的公演都遭到了取消。而在12年后的1948年,作曲家又一次经历了类似的打压。

所以,我们可以问一下,艺术创作的生命源泉到底是什么,是充满乐观精神的"正能量"还是以悲剧精神为核心的"负能量",正如朱光潜先生《悲剧心理学》所言:"悲剧给人以充分发挥生命力的余地。"老肖在30年的时间里(这个时段以斯大林去世而告终结)承受着整个时代环境为他带来的巨大的心理压力,这一段漫长而压抑的经历终于在1953年后以"DSCH动机"(这是一个以他本人名字中四个字母所代表的音符构成的主题,老肖的偶像巴赫也曾创作过"BACH动机")得以浓缩,这一在他后期作品中不断出现的动机,象征了一个本应自由创作却不断与现实抗争并妥协的音乐家最终以自我信念战胜了一切的压制。

老肖主要创作的都是"老派"类型,交响曲、协奏曲、重奏作品以及向巴赫致敬的《24首前奏曲与赋格》,其中的一些精彩作品将在下一章里详细介绍。

从"走量三兄弟"到肖斯塔科维奇,我们已经介绍了从巴洛克时期到20世纪最具代表性的16位作曲家,之所以没有把亨德

尔、马勒、布鲁克纳、勋伯格、拉威尔等重要作曲家囊括其中，主要还是出于篇幅的考虑，毕竟，我不想把一本用来唤起读者对古典音乐兴趣的普及书籍写成一本专业院校音乐史课程的教材，适可而止、意犹未尽是更好的选择。（当然如果反响特别热烈，也欢迎读者们到我的公众号"音乐麦克疯"留言，到时候我会按需续写。）

第三章

古典音乐"满汉全席"
——餐桌上的音乐会

如果说第一章是语法课，第二章是历史与野史课，那么这一章就是学以致用、其乐融融的鉴赏课了。之所以叫作"'满汉全席'——餐桌上的音乐会"，一方面是因为每一种音乐流派都像一个菜系，各具时代和地域的风味；每一首音乐作品都像是一道音乐大餐，各有特色。另一方面，从读者的角度出发，去音乐厅专门听一场音乐会成本极高：既有门票成本更有时间成本，并且加班、堵车、陪神兽们写作业都是读者会遇到的实际问题。但是，各位可以每周一到两次与伴侣、孩子一起在晚餐后、餐桌旁共读一首作品讲解、聆听乐曲录音或观看乐曲录像，既节省了时间，又促进了家人交流，可谓是一举多得，一箭 N 雕。从青少年的音乐审美能力培养角度来看，家长与孩子一起专注欣赏一段音乐并交流心得，是培养孩子兴趣以及提高专注力的最佳方式。为了更好地提升读者与家人的欣赏体验，本章每首作品都列出欣赏难度

指数、适听年龄段、作品重要程度三个指标，方便各位根据各自家庭成员情况进行选择。

提到古典音乐作品鉴赏这件事儿，Mike 有几句话不得不说！

现在市场上有很多诸如"古典音乐名曲推荐""不可不听的古典音乐名曲""XX 经典名曲赏析"之类的古典音乐赏析类出版物，当然一定程度上也起到了普及、推广古典音乐的作用，但是问题也不少，比如过于考虑市场效应，选择一些有热度但缺代表性的作品作为"经典"进行推广，莫扎特写了那么多优美动听又有品位的作品，偏偏总围绕着被做成手机铃声的《土耳其进行曲》打转，贝多芬写了那么多有时代精神、深刻耐听的奏鸣曲、交响曲、四重奏，偏偏介绍个并不能代表贝多芬创作精髓的《致爱丽丝》……

还有就是，胡编乱凑，知识与资料不准确。有些人就是把维基或者百度百科上的作品简介复制粘贴，再加个音频视频链接就完事儿。以上问题促使我下定决心写一本真正能解释古典音乐来龙去脉、运作原理，包含名家名作风格特色，读者读完能真正有所收获的书籍。

本章介绍的所有作品，都是真正体现作曲家个人风格以及其音乐流派代表性的作品，同时，考虑到各位读者的接受程度，选曲避免过于晦涩，同时决不会复制粘贴各种百科内容，各位读到的文字百分百是个人原创。

另外，在介绍作曲家作品之后也会为大家介绍一些该作曲家作品比较权威的演绎者，帮助大家今后避免受到一些歪曲作曲家原意的录音作品的误导。

本章原则上是按照每位作曲家人生早、中、晚三个时期各选一首作品，然后结合第一章音乐"3+X"的内容帮助大家理解作曲家是如何运用音乐三元素创作并且形成不同的风格特点的。大家可能觉得人生早、中、晚三个时期怎么着也得横跨 50 年，但是这些作曲家里面，相当一部分倒在了半百之前，可见作曲是个颇为折寿的工种，所以，作曲有风险，入行需谨慎。

前文提到，古典音乐相当于音乐中的"古文"，既然是古文，理解起来肯定会费劲一些，毕竟，《知音》杂志跟《诗经》的普及程度、理解难度均是成反比的。但是当我们具备了阅读音乐"古文"的能力之后，我们的阅读空间会极大地拓展，而阅读带来的快感与成就感是《故事会》《盗墓笔记》等通俗读物所无法比拟的。

闲篇儿少扯，开始"上菜"！！！

哥就是"珠穆朗玛"
——巴赫名作赏析

要介绍巴赫的音乐就不得不插入一个知识点的解读：复调音乐和主调音乐。用游戏术语来解释这两个名词，复调音乐相当于"一对多"：一个玩家对多个敌人，即一首作品由多个声部与主题构成，主次关系不明显；主调音乐相当于"一对一"，即一首作品由主要的旋律与伴奏部分组成，主次关系明显。

上一章里讲到，巴赫这个菜系主打复调音乐，复调音乐可以说是最难向非音乐专业读者解释、也是聆听起来最难以共鸣的音乐类型，为什么？如同古文亦分不同的理解难度，比如读懂《水浒传》《三国演义》跟读明白《诗经》《左传》的烧脑程度肯定不一样。音乐在巴赫的时期，处在复调音乐写作的最后阶段，巴赫又是将复调音乐这种超级复杂的音乐语言使用到极致的作曲家，因此对于很多"准"音乐爱好者来说，入门之初并不建议先

听巴赫的作品，容易"吓着"，从而对古典音乐望而却步。毕竟，玩超级玛丽也都得从第一关"踩小乌龟"开始嘛。

为了降低读者们理解复调音乐的难度，我接下来把与复调音乐对应的主调音乐"创作第一咖"莫扎特跟巴赫进行对比讲解，这样读者可以通过比较感受两种音乐的差别，以后在听到两种类型的音乐时可以第一时间辨别出来。

我们以巴赫《平均律钢琴曲集》（被奉为钢琴作品的《圣经·旧约》）中的《升 c 小调赋格》与莫扎特的《D 大调钢琴奏鸣曲》为"小白鼠"，来个"庖丁解鼠"。之所以选择这两首作品作为对比，是因为赋格是复调音乐写作最具代表性的形式，而莫扎特的奏鸣曲是主调音乐的最直观清晰的代表作品。（这里先为看到曲目名字已经蒙圈的读者解释一下，赋格、奏鸣曲，包括在后续会读到的一些曲名比如交响曲、变奏曲，都是音乐创作中的不同体裁，跟文学中的小说、散文、诗歌一样，是音乐这种艺术形式常使用的创作体裁。然而与文学不同的是，一部文学作品，通常都有一个标题，比如老舍先生的《四世同堂》或者四大名著之一《红楼梦》，很少会有小说的标题就叫《小说》或是诗歌名为《诗歌》，最不济也叫个《无题》。而音乐作品在 19 世纪后半叶之前，主流作品名称都是以体裁为名，所以大家看音乐会节目单，上面很多时候写的就是：某某某《X 调第 X 交响曲》或是《X 调第 X 钢琴奏鸣曲》。）

巴赫:《平均律钢琴曲集》第一册中的
《升 c 小调赋格》

　　欣赏难度:4 星

　　适听年龄:8 岁以上

　　重要程度:4 星

　　时　　长:8 分钟

　　前文强调过语言是音乐的重要来源,但是语言有一个局限性,在语言类艺术形式中体现极为明显,不论是话剧、影视还是相声小品,语言必须以对话形式呈现才能使观众清晰理解。而音乐,没有这个局限! 这首赋格是一个完美的例子:巴赫老爷爷总共使用了三个不同的主题,它们依次出现并和谐共处,听觉上不会带来任何的混乱。试想一下,郭德纲、于谦、岳云鹏同时说三段不同的绕口令,其效果必然如大型"精分"现场。而音乐在具备一些重要的语言特征基础上,还远远超越了语言表现力的局限!

莫扎特:《D 大调钢琴奏鸣曲》

　　欣赏难度:1 星

适听年龄：4 岁以上

重要程度：2 星

时　　长：18—20 分钟，建议分 1—2 次欣赏

　　此处稍作总结，方便大家记住复调与主调音乐特征，复调音乐第一特征是"主次不明"，即弹奏钢琴时左右手并不固定分工，乐曲开篇的主题会在两只手之间来回"流窜"并且经常性地"变身伪装"，第二特征是复调音乐的主题像"永不消逝的电波""打不死的小强"，会贯穿全曲、不停出现；而主调音乐与之相对，弹奏时左右手主次关系明确固定，而且彼此"相敬如宾"，乐曲的主题在"上班打卡"之后会"溜号"消失，但是在下班打卡时一定会出现。以"主次不同"与"主题重复"为标尺，大家今后在听到并不熟悉的音乐时也可以第一时间辨别出乐曲属性："复调"还是"主调"——是不是一点都不难，特别明确易记！就是这么神奇！

奥斯卡最佳男主的佐餐音乐
——巴赫《哥德堡变奏曲》

　　欣赏难度：2 星

适听年龄：上至九十九，下至刚会走

重要程度：5 星

时　　长：70 分钟，建议分 3—4 次欣赏

　　为大家介绍了复调音乐与主调音乐的基本特征之后，后面的讲解就好办了很多。上一章讲到，巴赫在主调音乐兴起后坚持以复调音乐写作为主，这种坚持与执着导致了他的作品在他本人在世的时候，并没有受到应有的重视，可以说相比他在一百年之后的地位，在世的巴赫绝对算是个"受气的小媳妇儿"，领导不重视（令人发指的是，巴赫在应聘他人生主要工作单位——德国莱比锡托马斯教堂成功后收到的通知书里明确提到他只是作为备胎被选用的，能选上的主要原因是第一人选另谋高就了）、创作没有"与时俱进"，因此没能在活着的时候成为音乐圈"大 V"，这些自然影响他的收入水平。直到创作晚期他才接到一个"大订单"——为一位失眠的金主创作一首有助眠功效的作品。这样一个来由有些"荒诞"的订单却为音乐史带来了一部巨作——《哥德堡变奏曲》，巴赫凭着这部作品，收到了一份他从没见过的惊人酬劳——一个装了 100 个金币的高脚金杯。估摸着按照当时的物价，够巴赫在三环边上买套带地暖跟看家藏獒的四合院了。下面我为大家讲解这首"身价惊人"的作品。

　　前文介绍变奏曲式时提到了《哥德堡变奏曲》位列三大变奏

曲之一，那么，它这么高的历史地位是怎么来的呢？我们先简单回顾一下什么是变奏曲，变奏曲是"一种变着法儿揍主题"的曲式，主题旋律变化、加工是核心工序。而巴赫在《哥德堡变奏曲》中选择了"前无古人、后无来者"的变奏方式，他"任性"地把主题旋律的左手低音伴奏部分进行变奏，同时在30段变奏中把各种卡农（复调音乐的一种写作形式，将同一段音乐在不同的音级上模仿）、多种舞曲形式、赋格以及表现丰富的世间喜怒哀乐的旋律，完美地与不断变形的左手低音部分结合，创作出这部被很多古典音乐人认为是最伟大的键盘音乐作品。

这部作品除了有助眠功效外，还特别适合喝着红酒"吃着人肝"时欣赏（奥斯卡获奖电影《沉默的羔羊》中的经典片段，有兴趣的读者可以去看一下。特别提示：电影中汉尼拔博士吃人肝的行为应当在真实生活中杜绝，请勿模仿！）。当然，这一部足有100页的巨作完整演奏下来，大概需要一个半小时，因此大家如果有机会现场欣赏，一定要在钢琴家演奏完后玩命鼓掌——演奏完整的《哥德堡变奏曲》对钢琴家是脑力与体力的双重"摧残"，真心累呀！（我也安利一下，在优酷上有我的亲学生——10岁的天津女孩胡金英完整演奏《哥德堡变奏曲》的视频，目前胡金英是全中国完整演奏此曲的演奏者中年纪最小的。）

信仰的声音
——巴赫《B 小调弥撒》

欣赏难度：3 星

适听年龄：12 岁以上

重要程度：5 星

时　　长：《恳求主赐怜悯》（Kyrie）10 分钟，《十字架上》

（Crucifixus）5 分钟，建议一次性欣赏

巴赫在托马斯教堂工作期间虽然不太顺心，但绝对是"鞠躬尽瘁"，不仅每周要赶工创作一部完整的康塔塔（一种有乐队演奏、有独唱及合唱的音乐创作体裁），大约等于每周写一份过万字的工作报告，还为教堂创作了大量的大部头作品。其中，最后一部《B 小调弥撒》是作曲家历时 25 年于去世前一年才最终完稿的鸿篇巨作。我个人觉得，如果一生只能选一部巴赫的作品听，那一定要选这部。在这一部长达 120 分钟的作品中，巴赫以当时教堂的"工作指南"——《圣经》为"脚本"，将人世间喜怒哀乐提炼为完美的音乐语言，创造了古典音乐浩瀚作品中一座高不可攀的山峰。

弥撒是天主教教堂举行的一种宗教仪式，有严格的步骤、程序，因此《B 小调弥撒》的段落组成是与此严格对应的，读者们

在欣赏时也不需要一次性听完整曲，毕竟一次性拿出两个小时专心听音乐在当今社会节奏下是一件很困难的事情。

在此，为大家安利其中最精华的两段：

1. 开篇的《恳求主赐怜悯》（Kyrie）：一段气势恢宏的赋格曲式，乐队加五声部合唱。这一段音乐充分展示了合唱这种配器形式的超强感染力，人声的有机汇合制造出的音响效果有一种独一无二的感染力，全曲的第一个乐句由乐队与合唱（此处需要至少百人的合唱队参与）合奏，如果各位的音响设备足够好，这五秒钟之后，一定会有汗毛竖立的感觉。这就是第一章所讲到的配器对音乐的影响，完全一样的乐谱乐段如果只有乐队演奏，其效果必定大打折扣。因此很多作曲家在需要制造极致震撼效果时，经常会使用"乐队＋合唱队"的配器组合，比如《贝多芬第九交响曲》的末乐章《欢乐颂》，马勒的《千人交响曲》。而赋格这种由音乐主题在各声部之间转换，以及其他声部不断变换地与主题声部呼应构成的曲式，经由合唱队中具有不同音色的声部演唱，所形成的层次感与清晰的结构感是这段音乐欣赏中需要格外感受的音乐语言特色。这一段音乐中，巴赫并没有写一段大起大落的旋律，相反他使用了一段音高起伏不大，同时节奏很稳定、平缓的旋律，因此在这段音乐中，占据主导的是配器与曲式结构这两个要素。

2.《十字架上》（Crucifixus）：为什么介绍这一段呢？因为

这是古典音乐中排名第一的"帕萨卡利亚"——帕萨卡利亚是变奏曲的一种特殊形态，低音部分从始至终以同样的模式重复，与低音相呼应的部分则不断变化。而这一段帕萨卡利亚中，巴赫将低音部采用了不断下行的半音音型，作为音符之间最小的音高差，半音的连续排列能够制造出一种很强烈的紧张感（如果各位觉得难理解紧张感从何而来，就把这一串连续的半音想象成一排接踵摩肩的相扑手，是不是很紧张很压迫），而与低音部分的强烈紧张感相呼应的是合唱部分各声部间不停地模唱，结合巴赫为此段音乐选取的具有很强烈压抑感的 e 小调作为基调，Crucifixus 所讲述的耶稣被钉在十字架上的痛苦景象就这样被音乐化地展示出来。这一段音乐，建议读者可以反复聆听，并关注低音部分持续下行的半音音型的听觉感受，这既是本段音乐的神来之笔也是音乐创作中一种重要的音型。据记载，勃拉姆斯在第一次听到这段帕萨卡利亚之后，整个人被震撼到"像失魂了一样"。

《B 小调弥撒》与《马太受难曲》《约翰受难曲》并列为巴赫大型合唱宗教作品（需要参演的人员规模庞大以及作品时间很长）的三个代表，都是花费了作曲家无数心血的作品——毕竟是为自己的信仰创作，尽心尽力自然是义不容辞的。当然，巴赫的作品中有相当一部分在内容上并不直接与当时主宰欧洲社会的天主教思想挂钩，比如他的大量为器乐而作的独奏作品——为钢琴

而作的《48 首前奏曲与赋格》（亦称为"平均律"）以及数目繁多的标题包括"德国、法国、英国"在内的各种组曲。

　　何为组曲？以巴赫的《法国组曲》为例，每一套组曲（注意此处量词使用与煎饼果子相同，论"套"）都是由多首（一般为 6 首）不同速度、节奏以及不同风格的舞曲组成。想理解组曲为什么都由舞曲组成，就需要结合第一章的知识点：舞蹈作为最早的一种音乐形式，随着历史的发展，在不同国家、民族、阶层形成了多种多样、特点各异的分支，而且由于舞蹈相较于器乐有强大得多的"群众参与性"（证据：全国上下各大广场都有成千上万的广场舞群体，却不曾见过千人夜夜出来齐拉小提琴，不服来辩），所以是除了唱 K、麻将、斗地主外，聚会、聚餐、轰趴时最好的集体活动形式之一，即使王室贵族也不例外。因此，从文艺复兴后期开始，整个巴洛克时期，很多"体制内"作曲家为"领导"饭后减脂创作了大量的舞曲音乐，由于领导"多才多艺"能跳不同类型的舞步，所以创作者为了让"领导"过瘾索性一写就是一组包含 5—6 种舞蹈类型的舞曲，于是"组曲"就成为作曲家创作的标准选择。

　　巴赫自然也不能"免俗"，分别为钢琴、小提琴、大提琴等主要乐器创作了大量组曲，其中有一首是真正配得上"一辈子最起码听过一次的舞曲"这个称号的——为小提琴独奏而写的《d小调第二帕蒂塔》中的《恰空舞曲》。

巴赫"真香"之《恰空舞曲》

欣赏难度：2 星

适听年龄：7 岁以上

重要程度：4 星

时　　长：15—17 分钟，建议全曲完整欣赏

那么这首作品"香"从何来呢？

读者们还记得上一章讲到的巴赫音乐"三统一"的特点吗？《恰空舞曲》就是"三统一"的完美范例。

首先，乐曲开篇就是一段统一了"恰空"这种源自美洲的慢速三拍子舞曲的节奏与轻重规律（与常见的"重轻轻"组合不同，恰空使用"弱强弱"组合），基于 d 小调这个常用来表达阴郁、悲伤调性的和声组合以及由变换和声中最高音连接而成的旋律于一体的"海陆空一体式"乐曲主题——音乐三要素的统一。

其次，整曲使用了变奏曲式，将上述的乐曲主题以 30 种方式进行变化，每一种变化只有短短几小节（与上文介绍的同有 30 个变奏却长达 90 分钟的《哥德堡变奏曲》相反，此曲时长只有 15 分钟）却各有鲜明的音乐特征，而这一切复杂的变化巴赫只用了单行乐谱（小提琴乐谱因乐器本身音高变化范围限制，只使用高音谱号的单行乐谱）以及小提琴的四根琴弦来表现——繁与简

的统一。

最后，巴赫在创作此曲时正经历丧妻之痛（作品写于第一任妻子逝世的 1720 年），因此整曲初听下来有肃穆忧伤之感，但是在表达这种切肤之痛的过程中巴赫并没有使用失控、夸张的音量变化或是捶胸顿足、摇晃踉跄的速度变化，相反，乐曲的速度始终如一，情绪的忧伤、内心的哀痛被巴赫以调性的选择与变化（整曲按 d 小调—D 大调—d 小调分为三部分）、交替有序且衔接紧密的和谐与不和谐和弦、"弱—强—弱"以及"短—长—短"的节奏特点这种理智而克制的方式表现——理智与情感的统一。

接下来请读者们无论如何挤出一刻钟，自行欣赏这首被勃拉姆斯用以下这段话评价的"千古名曲"——"只有单行谱表、只运用一件小乐器的系统，就写出具有最深邃思想和最丰富情感的世界。我连想也不敢想自己能成就这样一首曲子，不敢想象若我能把它构思出来——果真如此，我一定会激动到疯掉"。当然，勃拉姆斯后来索性把这首小提琴作品改编成钢琴版，为了模拟小提琴左手持琴的感觉，全曲都只有左手演奏。（此处科普：小提琴、中提琴、大提琴、低音提琴都是右手持弓负责奏响乐器——利用琴弓与琴弦的摩擦；左手持琴并负责音高的控制——通过按住琴弦不同位置制造相应的音高。）

对于很多爱乐者来说，巴赫音乐的一大特点是初听很迷茫，因为他的音乐语言抽象、复杂，并且情感表达很节制，不属于

"一见钟情"型音乐。但是这样的作品反复聆听之后就会像品尝储藏多年的佳酿一样越品越有味道，历久弥新。而且如果大家通过聆听喜欢上了复调音乐这种"至尊臻享"级别的音乐形式，那么祝贺各位的音乐欣赏品味已经与莫扎特太太康斯坦泽·莫扎特（Konstanze Mozart）同级别了。莫扎特太太最喜欢的音乐形式就是赋格，经常会催促莫扎特为她创作赋格，也间接影响了莫扎特在后期创作中频繁使用复调音乐的创作方式，所以说莫扎特的太太是个"不要包，不要车，就要今晚听赋格"的绝世好太太！

　　伟大的物理学家爱因斯坦曾经这样评价巴赫的音乐——对待巴赫的音乐，只需要做两件事：闭嘴，认真聆听。

群星闪耀的维也纳

在经历了巴赫创造的"珠峰"后,古典音乐延续着它的辉煌。接下来的这一时期,地理坐标定位为彼时奥匈帝国的中心维也纳。直到今天,我们依然称呼维也纳为"音乐之都",这是不无道理的。毕竟。近150年的时间中,在这里工作、生活、奋斗着太多如雷贯耳的"音乐打工人"——海顿、莫扎特、贝多芬、舒伯特、勃拉姆斯、马勒等等。

这一节重点为读者介绍莫扎特、贝多芬、舒伯特的几部重头作品。

老少皆宜，童叟无欺
——莫扎特音乐赏析

如果巴赫以复调音乐为核心的创作是音乐中的"上帝模式"，那么莫扎特的音乐创作就属于"天使模式"，当然不是"维多利亚的秘密"时尚秀那种"S"形天使，而是西方传统油画中一身婴儿肥，长着白翅膀，一脸纯真看世界的那种天使。

"童眼看世界"是我对莫扎特极简主义音乐创作风格的总结，在介绍巴赫时为了比较复调音乐与主调音乐的不同，已经为大家介绍了一首莫扎特的钢琴独奏作品，接下来要介绍的作品的体裁是莫扎特创作水准最高的两种：钢琴协奏曲与歌剧。

先说钢琴协奏曲，有两件事情至今仍会带给我强烈的选择困难症，第一件是选出球技最渣的中国男足运动员，第二件则是选出莫扎特水准最高的钢琴协奏曲。第一件是令人糟心的烦恼，第二件则是幸福的烦恼。

协奏曲是很多独奏者最喜欢的演出形式，既不会在台上感到太孤独，也不会丧失作为万众焦点的"尊贵感"。对于"准"音乐爱好者来说，协奏曲通常是入门观赏古典音乐会的最佳选择：有了乐队的加入，作品的音响效果比起乐器独奏丰富很多，虽然舞台上阵势庞大，却又有明确的关注焦点，因此视觉效果也很抢眼。当然最重要的是，最常上演的协奏曲大多主题明确、动听易

记并且有着音效恢宏、技巧绚烂的华彩乐段，非常适合初入古典音乐大门的观众欣赏。几乎所有重要的作曲家都创作了多首协奏曲。比如，莫扎特创作了 27 首钢琴协奏曲，5 首小提琴协奏曲以及圆号、小号、黑管等吹奏乐曲的协奏曲。其中，艺术水准最高的是 27 首钢琴协奏曲中的绝大部分。这 27 首协奏曲的创作贯穿了莫扎特整个创作生涯，最早的一首创作于莫扎特 11 岁，最后一首则创作于他人生的最后一个年头。由于前 8 首尚未处于莫扎特创作的成熟阶段，这里在后 19 首中精挑细选几首为读者们详细介绍。

音乐也"美颜"
——莫扎特《A 大调第十二钢琴协奏曲》

欣赏难度：0 星

适听年龄：0 岁以上

重要程度：3 星

时　　长：20 分钟，建议分 2 次欣赏

在第一章中讲到，旋律是一首乐曲的"face ID"，如果把莫扎特比作用音符作画的画家，那么他最擅长画的部位一定是脸，

而且是随笔一画就是高圆圆、迪丽热巴、杨幂那种让人过目不忘的美颜。可以说，放眼整个音乐史，莫扎特创作动听旋律的能力无人能敌。能不断写出优美的主题旋律，这个用郭德纲老师的话叫作"祖师爷赏饭吃"。一个好听的旋律动机之于作曲家，便是我们平时所称的"灵感"之于作家。很难说，许多流传多年并老少咸宜的优美主题究竟是作曲家燃烧脑细胞的结果还是某个创作灵感"从天而降"的恩赐。

《A大调第十二钢琴协奏曲》用一个短语形容就是"好听到爆"，用一个感叹词形容就是"OMG"！

各位还记得第一章里如何让旋律好听的三条"纪律"吗？

1. 雨露均沾，音尽其用；

2. 不要剧烈变化，一惊一乍；

3. 错落有致，有来有往。

这首协奏曲的三个乐章都在一以贯之地扎实落实以上三条纪律，读者可以在作品的欣赏中去体验。

莫扎特另一羡煞（气死）同行的天才之处，在于他几乎能以最节约、最朴素的和声支撑一整首作品。比如，之前介绍的《恰空舞曲》中极为紧密的不和谐音与和谐音之间的转换，在这首协奏曲中几乎不存在，和谐之道几乎贯穿了全部三个乐章。某个基调贯穿彻底，在莫扎特的作品中很少见。通常情况下，莫扎特会在一段时间的明朗、和谐气氛之后制造短暂的"一发技"，常用

手段是突然间的大小调转换以及不和谐音的增多。然而这首《A大调第十二钢琴协奏曲》用无处不在的大调色彩、第一与第三乐章明快轻巧的音型、不停出现的优美旋律，每时每刻都在塑造和谐欢快的音乐性格与气氛。

而且区别于大多数乐章间"大调—小调—大调"或"小调—大调—小调"这样明暗交替的调性使用方式，这首协奏曲的三个乐章是"大调—大调—大调"的"少数派"，因此，这首作品是读者们充分感受、理解并记住"大调"这个音乐调性听觉感受的最佳示例。

德国大文豪歌德曾说"古典主义是乐观的主义"，这一点在音乐上有很直观的体现，古典主义时期作曲家的作品中比例更高的是大调的音乐，因为大调拥有一种更明朗的听觉效果调性，以莫扎特这位古典主义风格集大成者为例，27 首钢琴协奏曲中只有 2 首使用小调，41 首交响曲中也只有 2 首使用小调，19 首钢琴奏鸣曲中依然只有 2 首使用小调。这与当时的音乐审美理念有关——音乐不应当太"赤裸"地表现现实世界，而是应当"含蓄而美好"地表达，哪怕是仇恨、悲愤甚至死亡。

用一个时髦的比喻，读者们可以理解古典主义时期的音乐表达是使用了"美颜滤镜""美图秀秀修图"的。

音乐中不必只有正能量
——莫扎特《c 小调第二十四钢琴协奏曲》

欣赏难度：1 星

适听年龄：3 岁以上

重要程度：4 星

时　　长：23 分钟

接下来为各位介绍莫扎特 27 首钢琴协奏曲中最"灰暗"、最"负能量"的一首，《c 小调第二十四钢琴协奏曲》。这首作品充分展示了莫扎特表现"黑暗势力"时自带的超强"美拍修图"功能。

乐曲选用了沉重而悲壮的 c 小调，"选调"绝非作曲家抽签、掷硬币或是石头剪刀布随意决定，就像一位画家在创作前会构思好作品的色彩明暗基调一样，作曲家选调必须是能匹配他要在作品中塑造的情绪基调的，随意乱来就会搞出明明是安卓手机结果装了个 iOS 系统这种相当尴尬的窘境。所以，各位将来在音乐会节目单上看曲目时也应当格外留意 X 大调或 Y 小调这样的调性提示——X 与 Y、大与小都对作品基调有一定的提示性，因此聆听的时候就可以心中有数。以 c 小调写成的名曲有很多，最为人熟悉的贝多芬《命运交响曲》《悲怆奏鸣曲》，都是有着强烈"悲

剧色彩"的作品，所以倒推至莫扎特的这首钢琴协奏曲，c小调已经预示了作品内容不是"清风明月，小桥流水"，而必定包含着满满的"抓马"成分。

为了让作品"抓马"而不"刺耳"（莫扎特把"音乐永远不可有任何刺耳瞬间"作为自己的创作以及演奏信条），莫扎特在三个乐章中都使用了歌剧咏叹调风格、忧伤而动听的主题旋律，并在一、三两个乐章中创作了大量快速的跑动音型（读者会在视频中看到钢琴家的手指在很多乐段中非常快速地"沿琴键折返跑"），利用音符的密集来制造出紧张的戏剧感（可以参看本书第一章中"节奏"部分的原理介绍）。在令人屏气凝神的一、三乐章之间，莫扎特开启了"八倍美颜滤镜"，写出了同类产品中最动听的慢乐章之一。依照大部分协奏曲"快—慢—快"的三个乐章布局方式，第二乐章通常速度舒缓，用来平复第一乐章带来的过快心跳并为引导作品走向辉煌胜利的第三乐章起到储备能量的缓冲作用，因此，作曲家都极尽能事"美化"慢速乐章，使之能够提高整首协奏曲的"颜值"。在庞大的协奏曲曲库中，有一批好听至极的第二乐章，本曲与第18号、第20号、第21号、第23号钢琴协奏曲的慢乐章都位列其中。感兴趣的读者可以在享受烛光晚餐或是在阳台抽烟、喝酒、烫头发的同时欣赏。

莫扎特与生俱来的接近于开挂级别的旋律创作能力也使他成

为古典音乐史上最优秀的歌剧创作者，这一点也解释了上一章中所提到的海顿为什么要婉拒找上门的歌剧订单。

歌剧也是"说学逗唱"
——莫扎特歌剧

与器乐作品相比，歌剧的欣赏有"一难一易"，难点在于唱词都是外文，很难听懂具体每一句的词意（但是随着科技的进步，现在有一些剧院已经在前一排的座椅后背安装了屏幕，会跟随演唱者同步播放每一句歌词的中文翻译），易处在于有表演、舞台布景与剧情介绍，可以通过视觉促进听觉的理解。

莫扎特一共创作了 22 部歌剧，其中最成功、最优秀也最受欢迎的是《费加罗的婚礼》《唐·璜》《后宫诱逃》与《魔笛》四部。本章为大家详细介绍《费加罗的婚礼》，这部歌剧的情节可以用"一个男领导想要占有男员工同在本单位工作的未婚妻，却被家中正室发现并阻挠，最终失败"一句话概括，它长期霸占歌剧院上演率 Top3 的榜单。（为了避免出现从百科上复制粘贴全剧剧情凑字数骗稿费的情况，我绞尽脑汁把 3 小时的剧情变成了双倍意式咖啡的一句话。

先简要介绍一下什么是歌剧。

歌剧是一种集说（专业术语叫"宣叙调"）、演（剧情、人物都需要用表演展示）、逗（歌剧中一个重要分支叫作"喜歌剧"，一种题材取自日常，情节、音乐都轻松幽默的歌剧类型）、唱（不许带麦，无任何可能假唱）于一体的综合艺术。一部歌剧一般由乐队垫场（专业术语叫"序曲"）、说唱（专业术语叫"宣叙调"，形式上介于说与唱之间，用来过渡、衔接情节与唱段）、单口（独唱的咏叹调）、对口＋群口（专业术语叫"重唱"，即两人或多人的同时演唱）组成。

　　一般来说，一部歌剧有一两段"永流传"的独唱咏叹调就足以使整部作品流传下来，比如意大利歌剧作曲家多尼采蒂的《军中女郎》本是一部"水作"，却因为其中一段挑战男高音歌唱极限的咏叹调《多么快乐的一天》以九个"high C"结尾而得到救赎（除了要唱这九个 high C 的男高音之外每个人都很开心），成了一部至今仍然很卖座的歌剧作品。

　　歌剧创作想要成功，只需要"一段燃爆"，比如上文的"九 highC 之歌"，《图兰朵》中的《今夜无人入睡》，《托斯卡》中的《星光灿烂》都属于一段火、整部火的歌剧典范。但是想要在一部歌剧中做到"每段燃爆"，纵观古今中外除了莫扎特之外还无人做到。（当然大家也不要瞧不起"一段燃爆"的歌剧，因为绝大多数的歌剧，是真正的"每段垮掉""整部垮掉"。）

"每段燃爆"的爆款歌剧
——莫扎特《费加罗的婚礼》

欣赏难度：2 星

适听年龄：7 岁以上

重要程度：5 星

时　　长：歌剧总长约 3 小时，下文介绍唱段中第一段（1
　　　　　分钟），第二段（3 分钟），第三段（18 分钟），
　　　　　建议第一、二段连续欣赏，第三段单独欣赏

《费加罗的婚礼》就是这样一部"每段燃爆"的神作，即使
莫扎特本人也认为这是自己歌剧作品中的巅峰之作。由于全剧时
长约 3 小时，所以为节省各位读者时间，选取其中一段"单口独
唱"，一段"对口二重唱"，一段"群口八重唱"详细介绍，可
以说这三段足以代表莫扎特独步天下的歌剧创作能力。

全剧的女一号叫作苏珊娜，一个性格泼辣、心思机敏的少
女，女二号是领导太太——伯爵夫人罗西娜，一个老公花心、过
气失宠的贵妇，整剧中最动听的独唱段落却被莫扎特写给了剧中
女 N 号——情节是公司保洁的女儿巴巴琳娜在丢失了女一号别在
信封上的胸针之后满地找别针。莫扎特在这个只有 1 分钟的唱段
中用忧愁的 f 小调、连续不断的三连音、近似哀叹的音型（读者

在音频中会听到独唱者多次唱出"一长一短、长重短轻"的音符组合）非常细腻地刻画了一个年轻的女孩儿焦虑、忐忑的内心世界。

选取的二重唱表现的是剧中女二号联合女一号，准备整治自己对女一号图谋不轨的老公的内容。这一段音乐的节奏要素与刚刚的独唱段落相同，都是连续不断的三连音，两段音乐的气氛却截然不同，而造成这种差别的是莫扎特调性的选择，明亮柔和的降 B 大调为音乐带来的色彩与上一曲的 f 小调截然不同，也再次有力地印证了第一章里介绍和声要素时所讲的——"和声是音乐的调色板"。

前面两段音乐的艺术高度是其他作曲家有可能努力追赶达到的，接下来这一段长达 20 分钟的"八人重唱"则是歌剧中重要组成部分"重唱写作"的"珠穆朗玛峰"。在 1984 年获奥斯卡最佳影片奖的《莫扎特传》中，有莫扎特为奥地利皇帝约瑟夫二世"安利"此段八重唱的片段，"从独唱开始，然后不断加入其他角色变成二重唱、三重唱直到八重唱，并且持续接近 20 分钟，整整 20 分钟"，片中的莫扎特以"链家"中介般的口若悬河，自豪满满地推销着这段音乐，我也在此强烈推荐各位观赏这部电影。

这段八重唱很直接地体现了歌剧的独特魅力。假如在话剧中八个不同的角色在同一时刻说不同的台词，观众一定会觉得场面

很混乱，因为每个角色的台词之间不具备"兼容性"，而歌剧则不同，八个不同的角色歌词虽然不同，但是作曲家可以用和声元素把这八个角色在音乐中有机地组合起来，变台词的"乱"为音符的"治"。（各位可以在刷剧时留意，剧中角色的台词总是以"对话"的形式进行，你一句我一句他一句，极少会出现几个角色同时说话的情况。）

如果各位有兴趣有时间，还是建议观赏《费加罗的婚礼》全剧，毕竟想感受"每段燃爆"首先要"每段听完"。看完花费 3 小时，错过遗憾一辈子！

知识版权之扰
——贝多芬的音乐创作

前文提到，巴赫的音乐是"上帝模式"，莫扎特是"天使模式"，那么被封为"乐圣"的贝多芬就只能屈尊为"人间精品"了。与巴赫、海顿、莫扎特这样供职于教会或宫廷的"体制内"作曲家不同，贝多芬是古典音乐史上第一个没有中间商、无人赚差价、自负盈亏的"个体户""自由艺术家"。以贝多芬在世时的粉丝数与上热搜的频率，如果放在现在这个网络自媒体时代，拿到"罗胖"1200 万投资的就不是 Papi 酱而是他了。可惜"乐

圣"生不逢时，在那个没有任何版权保护意识与途径的年代，虽然全欧洲都对尽早听到贝多芬新作品翘首以盼、望眼欲穿，但是很多作品首演完后都被无良出版商派出的"枪手"抄袭并抢先在外地出版，这导致了贝多芬人虽然红，钱却被别人赚了，这也逼得"乐圣"为了生计只好涉足股市。（此处有戏说成分，但是贝多芬确实常年受侵权困扰，再加上还有个倒霉侄子经常偷拿他的手稿去卖钱，所以经济一直很拮据，很多时候都靠有钱朋友们接济过日子。贝多芬买股票也是史实，在贝多芬波恩的故居能看到乐圣当年的持股证明，只是无从考证当年是否当了韭菜。）

好在贝多芬人穷志不短，不仅继承了海顿、莫扎特开创发展的古典主义，还成为开启浪漫主义创作风格的"承前启后、继往开来"的丰碑式人物。

上一章介绍贝多芬用了四个关键词：虎爸、矛盾、失聪、不破不立，是对贝多芬人生经历的浓缩提炼，我希望通过接下来几首作品将这四个关键词在他音乐创作中的投射展示给大家。

既然讲贝多芬作品，自然脱离不了奏鸣曲、交响曲、室内乐，贝多芬虽然写过一部歌剧《费岱里奥》，但是作为一位在动听旋律创作方面并未"被上天亲吻过"的创作者，这部歌剧的序曲反倒比歌剧本身更出名，也更加说明了贝多芬是"命中注定"的器乐作曲家。

一曲道尽哥沧桑
——贝多芬《D 大调第七钢琴奏鸣曲》

欣赏难度：3 星

适听年龄：7 岁以上

重要程度：3 星

时　　长：23—25 分钟，建议分 2 次欣赏

一般的古典音乐普及者在介绍贝多芬的奏鸣曲作品时总会列举以下几首：《月光》《悲怆》《热情奏鸣曲》（请各位读者务必记住：贝多芬虽然是个"月光族"，但"月光"奏鸣曲的名字绝对不是他起的），最"贝多芬"的钢琴奏鸣曲其实另有他作。比如接下来力推的这首早期钢琴奏鸣曲《D 大调第七钢琴奏鸣曲》（作品 10 号之 3）。

上一章介绍过啥是奏鸣曲，这里稍加复习：奏鸣曲大约可以与文学体裁中的小说相类比，人物介绍、矛盾发展、冲突解决缺一不可。贝多芬绝对是音乐"小说"写作中的"陀思妥耶夫斯基＋托尔斯泰"，一个平淡无奇、简单明了的"人物"（音乐中称为"音乐主题"或"音乐动机"），在他的笔下命运、性格能得到最充分、最富戏剧性的发展（音乐中这一发展部分也被称为"发展部"，即作曲家使用多种音乐手法将乐曲开篇介

绍的主题进行深度加工与发展，从而使音乐的剧情跌宕起伏），最终在矛盾冲突达到最高峰时得到解决，并再次回归主题（音乐中称为"再现部"，顾名思义就是将乐曲一开始交代的主题再次呈现）。因此，大家欣赏这首奏鸣曲时可以用读一部小说的方式去理解。

此处再解释一下为什么重点介绍这首奏鸣曲。一般来说，作曲家在每一部音乐作品中都会侧重表达一种情绪，表现个人的"某方面"个性，比如《命运交响曲》中主要是贝多芬"跟命运死磕到底"的倔强，而这首四个乐章总时长 25 分钟的作品则非常"多面"，既有典型的"一惊一乍式"贝多芬标志风格，又有绝处逢生的曙光重现，最重要的是第四乐章还展示了贝多芬音乐性格中被忽视掉的幽默、调皮气质。

之前提到，巴赫的《平均律钢琴曲集》（《48 首前奏曲与赋格》）被奉为钢琴音乐创作中的"《圣经·旧约》"，相对应的"《圣经·新约》"就是贝多芬创作的 32 首钢琴奏鸣曲。刚刚与大家一起分享的是贝多芬早期创作的《D 大调第七钢琴奏鸣曲》，虽然是早期作品，但是艺术水准达到了最高峰，作曲家的风格更是得到了全方位的直接体现，可以说之后的创作相比起这一首作品，仅是不同，并非更好。

心灵乌鸡汤
——贝多芬《命运交响曲》

欣赏难度：2 星

适听年龄：7 岁以上

重要程度：5 星

时　　长：30 分钟，建议分 2—3 次欣赏

贝多芬早中期创作的分水岭是"失聪"，发现自己听力受损之后的乐圣在创作上有了明显的变化，接下来介绍的《c 小调第五交响曲》(《命运交响曲》)既是全世界知名度最高的古典音乐作品之一，又是最励志最具备鼓舞功效的作品。

贝多芬不属于成为像莫扎特那样有着如海啸般旋律灵感的作曲家，这也"倒逼"他成为"主题深加工型"选手——既然不能时时创作出让人过耳不忘、朗朗上口的主题旋律，那就把有限的灵感精雕细琢、物尽其用。《命运交响曲》就是这方面最好的例子，经典的"命运敲门"主题从音乐角度说只能算是一个"粗糙的半成品"动机，但是贝多芬却天才地将这样一个只有四个音符的动机扩写成为一个庞大恢宏而又逻辑严密、结构紧凑的乐章，宛如从车库里倒腾二手电脑起家却最终打造了苹果帝国的乔布斯。两位天才还有一点非常相似，就是都属于"一点就炸"的暴脾气"男神经"。

好听管啥用
——贝多芬《c小调第三十二钢琴奏鸣曲》

欣赏难度：5星

适听年龄：12岁以上

重要程度：4星

时　　长：25分钟，建议分2次欣赏

贝多芬的听力在创作《命运交响曲》时部分垮掉，到了创作这首晚期钢琴奏鸣曲的时候已经完全垮掉，这个时候的贝多芬与人交流的方式是手持一个小笔记本，从交流靠"吼"完全转变成交流靠"手"。有一个很让人动容的故事，贝多芬在亲自指挥完《第九交响曲》中的《欢乐颂》后，全体观众起立鼓掌，贝多芬本人却是在别人将他从面向乐队转成面朝观众席后，才意识到演出结束观众在起立鼓掌致敬。

完全失去了听力却依然创作出大量流传至今的不朽之作，"乐圣"之名既表明了贝多芬音乐成就的伟大，更是对他伟大人格的总结。各位读者不妨尝试一下闭紧双眼写字、绘画，然后睁开双眼看一下纸面上的结果，就能理解贝多芬作为一位丧失听觉的作曲家有多么的艰辛与伟大。

失聪给贝多芬的命运带来了转折，也为他的个人创作风格带

来了剧变，正如上一节的关键词"不破不立"所指出的，音乐从"听觉的享受"升华成为"精神意志的表达"，整个音乐史也随着贝多芬个人的转变而走进新时代。

《c小调第三十二钢琴奏鸣曲》是贝多芬音乐"《圣经·新约》"创作中的最后一首，通过这首作品大家可以明显感受到贝多芬早期—中期—晚期三个人生阶段音乐语言的不同，这种不同有两个来源：第一是前文反复提到的个人失聪经历带来的影响，第二是作曲家不停寻找、尝试新型的音乐表达方式，这也是一个个不同的创作个体推动音乐创作"整体演化"的手段。在这首晚期奏鸣曲中，读者可以听到与《D大调第七钢琴奏鸣曲》截然不同的音乐表达方式，以两首作品第一乐章的主题为例，"第七"还是典型的古典主义风格，即主题旋律工整、典雅，而"第三十二"的主题则完全是一种直接且近乎粗暴的"宣泄"。古典主义时期奏鸣曲乐章配置的"行规"——"快—慢—快"的三乐章结构或"快—慢—逗—快"的四乐章模式被直接颠覆，"第三十二"只有一个狂暴而短小的快乐章和变奏曲形式的庞大的第二乐章，这种对乐曲结构的大胆改革就像20世纪毕加索不再按照解剖学比例表现人体结构。读者们如果能够坚持听完全曲，还会发现一个有趣的"彩蛋"——20世纪兴盛于美国的爵士乐在这首创作于1821—1822年间的奏鸣曲第二乐章中已经"初露峥嵘"了。（当然，爵士乐的支柱要素"连续切分"节奏，在巴赫

的作品中已经屡见不鲜。）

对比之前介绍的巴赫、莫扎特，如果各位再坚持把后面的几位作曲家的作品欣赏完，将感觉到贝多芬的音乐语言在整个创作生涯中的变化是最大的，很多时候，如果没有事先了解，很难把他早晚时期的作品想象为同一个人的创作，而这种情况在巴赫、莫扎特、肖邦身上都不会发生。我们甚至可以把贝多芬音乐创作的变化称为从 iPhone3 到 iPhone4 式的革命性变化，而其他绝大多数作曲家都是以 iPhone6 到 iPhone6s 的这种"演化"方式改进与完善自己的音乐语言的。

没钱也任性
——《迪亚贝利变奏曲》

欣赏难度：4 星

适听年龄：12 岁以上

重要程度：3 星

时　　长：50 分钟，建议分 3—4 次欣赏

在百度、知乎、果壳、抖音、快手上有很多以《X 大经典名曲》为题目的文章或视频，这些"X 大"都是为了增加点击量博

眼球的噱头，真正在音乐史上被认可的"X 大"大概只有"三 B"（前文提及的巴赫、贝多芬、勃拉姆斯的统称）、"三大钢琴变奏曲"和"四大小提琴协奏曲"，所以请读者们小心，大家所看到的"十大交响曲""十大钢琴协奏曲""十大高难度钢琴曲"都是些"伪大"系列。

第一章介绍变奏曲式的时候，提到巴赫《哥德堡变奏曲》、贝多芬《迪亚贝利变奏曲》、勃拉姆斯《亨德尔主题变奏曲》是受到历史认可的"三大"变奏曲，所以在介绍最后一首贝多芬作品时，我给读者们"扒一扒"这首变奏曲的"那些事儿"。

这首作品的来历很好地说明了一个天才可以任性到何种程度：1819 年，一位维也纳音乐出版商迪亚贝利出于慈善的目的想要邀请包括贝多芬、舒伯特、卡尔·车尔尼（Carl Czerny）等当时知名音乐家每人为他创作的一个音乐主题写一段变奏（注意不是一首变奏曲），凑成一本非常正能量的名为《祖国的艺术家们》的乐曲集。多好的一件事情，大家都是圈里人，一起以音乐为媒走动一下，欢乐一家人嘛。可是贝多芬却不这样认为，他认为跟其他人合写是一件很"掉价"的事情，毕竟在那个时候，贝多芬之于音乐就相当于乔布斯之于手机产业，让乔布斯与雷军、罗永浩等友商一起合写一本《论智能手机之前世今生》，怎么想也是不可能的嘛。所以贝多芬微微一任性，一个人就写了 33 个变奏，加上主题直接凑成一首时长 50 分钟的巨型变奏曲。

当然了，不论创作动机是什么，作品本身有着极高的艺术水准，尤其特别的是，已经进入人生晚期的贝多芬"老夫聊发少年狂"，在这首变奏曲里充分展示了自己足以在《吐槽大会》做一把脱口秀冠军的"音乐吐槽"才能——音乐主题出自一位"业余"作曲者之手，着实不够"奥力给"，于是贝多芬在变奏过程中，刻意"放大"主题创作中的缺点，创作出了好几段"呆萌"的变奏段落。除此之外，贝多芬还把巴赫、莫扎特等前辈的创作元素"戏仿"在作品中，因此整首变奏曲听上去很像一场"音乐模仿秀"。

"痛并不快乐着"
——舒伯特《冬之旅》

欣赏难度：3 星

适听年龄：7 岁以上

重要程度：5 星

时　　长：80 分钟，建议分 6 次欣赏；全曲共 24 段，建议
　　　　　每次听 4 段，也可只欣赏本文介绍的 3 首

平心而论，在迪亚贝利邀请的音乐家名单上，确实贝多芬高

高在上，老贝不愿与其他人"同流合污"也是合情合理的，毕竟在当时，舒伯特还没有被认可为足以与贝多芬、莫扎特比肩的音乐巨人。

说到舒伯特，总是会让我想到郭德纲老师的"理论"——艺术家到最后比的是谁活得长，活得长的那一个就是万人瞩目、众人敬仰的老艺术家。舒伯特苦苦等到了光芒万丈的贝多芬去世，黎明就在眼前、胜利已在招手，结果一年后，舒伯特去世了……

这位 31 岁就告别人世，没能成为老艺术家的天才在万千遗憾之余留下了数量惊人的艺术精品。

在诸多精品中，不得不介绍的是一套由 24 首歌曲组成的艺术歌曲套曲《冬之旅》。其实从作品名称就看得出来，他的手是冷的，他的脸是冷的，他的心也是冷的，他确实是"冻上了"。

整套作品以德国浪漫主义诗人威廉·缪勒的同名诗作《冬之旅》为歌词，从头到尾描述了一位失恋的主人公背井离乡流浪天涯的苦涩心情。很明显，当时的年轻人还不懂，失恋了完全可以靠去网吧通宵"吃鸡"（一种网络游戏）或酒吧通宵畅饮来排解忧愁，大冷天儿的何苦到处乱跑呢！整套诗作充满悲伤、绝望，恰如创作之时已经因患梅毒而病入膏肓的舒伯特的心境。诗悲曲更悲，是对这套作品最好的总结。

因为时间原因，为各位从这套长达 80 分钟的作品中挑选出 3 首详细解说。

全曲的第一首《晚安》以"来时我孤独一人，去时亦孑然一身"开篇，简直就是作曲家舒伯特的人生缩影。音乐则是以自始至终不变的、如雪中艰难前行一般的连续和弦为伴奏织体，配合围绕 d 小调和声体系展开的独唱旋律，一幅孤身一人行走在大雪茫茫的树林之中的凄凉景象跃然纸上。相同的旋律总共反复了五次，除了第四次的时候将小调短暂改为大调外几乎没有任何改变，舒伯特这刻意的相同旋律的重复虽然与他仅次于莫扎特的旋律创作能力完全不搭，却为《晚安》带来了"眼睛一闭不睁式永别"的痛楚。

再痛苦的人生，也定曾有过美好的幻想。《冬之旅》中的第十一首《春梦》就是舒伯特凄惨人生中短暂且未实现的美好憧憬。"梦中，他见到花草缤纷的五月，以及与爱人的种种过往。"舒伯特为这一段美好的梦境配写了极度舒适的旋律，但是梦总会醒来，总有一刻要重新面对现实，几十秒的优美旋律余温尚在，冰冷却已无情袭来，音乐瞬间"翻脸"，连绵悠扬的钢琴伴奏变为了冰冷、干枯的和弦——梦醒时分来临。当然，根据正常的生理规律，醒了之后一般还有一次"回笼觉"，于是乐曲中段又一次响起了开头那优美舒适的旋律。当然，梦又一次并且彻底地碎成渣滓，一场美梦最后结束在像即将终止的心跳般的寂静中……

如果各位读者以为这就"惨到家"了，那还是"too young too naive"——太年轻、太天真。整套《冬之旅》的最后一首

《摇风琴的人》，真正碾碎一切希望，将绝望高高捧起。看看这歌词："孤单老人摇风琴，手肿脚光着单衣，凛冬卖艺无人理，身畔唯有狗吠声。"舒伯特用钢琴模仿诗中那台已经破旧不堪随时可能散架的风琴，左手从头至尾只弹奏一个五度双音，右手则反复重复同样的音型与旋律，独唱以与钢琴交替的方式也不断重复同样的旋律。总之，之前23首中已经积聚到临界点的隐晦情绪，在最后这一首中被汇总成一股听完之后挥之不去、久久回响的"负能量"。

我有幸与瑞士籍华裔男高音歌唱家陶维龙老师举行过《冬之旅》的巡回演出，虽然作品气氛很压抑而且篇幅极长，但是每次演出都在观众中引发非常热烈的反响，也给了我信心在舒伯特的作品部分为各位介绍这一套集"负能量"之大成的艺术瑰宝。如果读者们有时间，到现场或是通过音响完整地聆听一次《冬之旅》，一定会成为日后美好的回忆！

《冬之旅》虽然是一部"负能量"外溢的作品，但依然是艺术歌曲这种完美融合音乐与诗歌的艺术形式的巅峰之作，舒伯特最精华的音乐创作可以说几乎全部奉献给了艺术歌曲的创作。（虽然晚期也有钢琴奏鸣曲《未完成交响曲》《鳟鱼五重奏》这样的纯器乐杰作，但是笔者认为，最能代表舒伯特特色的还是艺术歌曲。）

伟大的 1810

如上一章所提，年份除了对红酒、茶叶很重要外，对音乐也是有标志性意义的关键词。1810年，是怎么夸赞也不为过的年份，毕竟在这一年诞生了两个浪漫主义音乐风格的顶流 IP——波兰人弗里德里克·肖邦和德国人罗伯特·舒曼。

出道即巅峰的 19 岁
——肖邦"钢琴协奏曲"

欣赏难度：1 星

适听年龄：7 岁以上

重要程度：4 星

时　　长：两个慢乐章各 10 分钟，建议分 2 次欣赏

亲爱的读者们，你们能想象这个世界上有脸蛋儿像高圆圆，身材像卡戴珊，气质如奥黛丽·赫本，同时又学富五车、才高八斗的女生或是集吴彦祖的面庞、彭于晏的身材、陈道明的气质以及钱锺书的才学于一身的男生吗？

肯定是很难想象。

但是如果把肖邦的音乐比作一个人，那这个人符合上述所有要求：他的音乐里有最优美、浪漫的旋律，最华丽的装饰乐句，最悲壮的绝望、最热情的青春气息以及最理智的思考。

他的音乐既是读者最熟悉的也是最被误解的。熟悉是因为他的《夜曲》已被周杰伦用来表达内心的忧伤，被误解是因为鲜有人透过他音乐中无与伦比的诗人气质看到莎翁式的戏剧内核以及巴赫式的严谨和声思维。

高帽已经戴成这样，如果看完这段，各位没有同样的感受，那就说明是肖邦的音乐没写好，与笔者的讲解方式一定毫无关系！

的确《第一钢琴协奏曲》与《第二钢琴协奏曲》的两个慢乐章充满柔情、诗意的主题旋律，足以融化最高冷的女神，所以有表白需求的男同胞们，除了鲜花、拉菲、爱马仕之外，音响也要备好，有这两个乐章加持，表白成功概率至少翻一番。当然这是玩笑话，两个慢乐章都是在柔美、悠扬的主题旋律之后转折至音型与音效都激烈很多的段落，这就是肖邦受到时代"不良影

响"的表现——肖邦虽然户口本祖籍写的是波兰，但是成长、成名都是在汇聚了当时各种艺术流派的法国巴黎。19世纪上半叶最火的音乐形式之一是意大利歌剧。与前文介绍的莫扎特式歌剧有着很大不同是，意大利歌剧的创作兴盛于浪漫主义时期，这个时期艺术的一大特点是表现情感的手段与幅度都更直接、夸张，尤其是这一时期歌剧音乐语言的戏剧性比起18世纪古典主义歌剧要强烈很多。肖邦的音乐写作就受到了意大利歌剧极大的影响，虽然他几乎一生只为钢琴创作，但是毫不妨碍他将意大利歌剧那种极富戏剧冲突表现力的音乐语言特色融入自己的音乐当中。因此，在这两首钢琴协奏曲的慢乐章里，都加入了歌剧写作中宣叙调的创作手法。（何为宣叙调，请各位回翻几页看一下"歌剧也是'说学逗唱'"部分。）

更让人瞠目结舌的是，写出这样动人音乐的居然是一个19岁的"愣小伙"。纵观整个音乐史，音乐创作能在19岁就达到这种高度，即使巴赫、莫扎特、贝多芬都没有做到，可以说肖邦完美阐释了什么叫作"出道即巅峰"。用日本动漫术语形容肖邦，就是一出场直接进入"超级赛亚人三阶"状态。（什么是超级赛亚人，这个应该不需要解释了吧……）

除了肖邦之外还有两位作曲家也在小小年纪就展现出令人震惊的音乐才能，一个是德国作曲家雅科布·路德维希·费利克斯·门德尔松·巴托尔迪（Jakob Ludwig Felix Mendelssohn

Bartholdy），另一个是法国的夏尔·卡米尔·圣-桑（Charles Camille Saint-Saëns）。门德尔松年仅 17 岁时就写出了名作《仲夏夜之梦序曲》，一首极常在交响音乐会中作为"头炮"演出的作品；圣-桑则在 10 岁就能背奏钢琴"新约"。（此处插播选择题：被誉为钢琴作品《圣经·新约》的是：A. 巴赫的《平均律钢琴曲集》；B. 贝多芬"32 首钢琴奏鸣曲"；C.《郭德纲相声精选》。）但是很遗憾，这二位最终没能像肖邦一样，"出道即巅峰"之后"高处也胜寒"，成为可以与莫扎特、贝多芬比肩的作曲巨匠。当然，门德尔松凭借重新发掘了巴赫（1829 年，年仅 19 岁的门德尔松力排众议上演了巴赫的《马太受难曲》，使音乐界时隔近百年后重新认识到巴赫的伟大）而足以名垂青史。

持续开"外挂"的"音乐诗人"
——肖邦"前奏曲"与"练习曲"

欣赏难度：3 星

适听年龄：7 岁以上

重要程度：4 星

时　　长：两部作品各 30 分钟，建议各分 2—3 次欣赏

肖邦出道即巅峰之后，持续"开挂"，用两个"24"为本已令其他乐器眼红的钢琴曲目库中再添两套杰作。

说来有趣，24 是一个在很多方面都有着特别意义的数字，比如我们中国的二十四节气，一天之内分 24 小时，当然还有离我们而去的篮球巨星科比身上的 24 号球衣。音乐中也不例外，巴赫上下两册《平均律钢琴曲集》各由 24 首前奏曲与赋格组成，尼科罗·帕格尼尼（Niccolo Paganini）如魔鬼附体般技巧炫目的小提琴作品《24 首随想曲》，当然还有肖邦的两套"24"——《24 首前奏曲》以及《24 首练习曲》。

《24 首前奏曲》是一套由 24 首如珍珠般的短曲组成的套曲，其中多首时长甚至不超过一分钟，但是肖邦天才地让 24 首短曲既是独立的音乐精品也是彼此呼应、一气呵成、多彩绚烂的"连续剧"。在这里给大家透露一个小秘诀，在有古典音乐从业人员尤其是钢琴专业从业人员出席的场合，如果你当场说出最喜欢的肖邦作品是《24 首前奏曲》，他们的下巴会当场掉到地板上，崇敬的眼光会从这些"专业人士"那里"蹭、蹭、蹭"地射向你！相比起众所周知的《夜曲》，这一套从专业角度代表肖邦最高艺术水准的作品要低调奢华得多。

另外的《24 首练习曲》则是肖邦作为一位完全以钢琴曲为创作对象的"专一"作曲家，如何将钢琴这个"乐器之王"的演奏技法与音乐语言的表达完美合二为一的最佳"证据"。

浪漫主义与古典主义时期的音乐作品有很直观的差别，之所以用"直观"一词，是因为像曲式、和声应用的变化与发展需要听众对音乐有较深度了解，比如反复读本书三遍后才会体验感受到，而这两个主义最直观的差别就是前者对演奏者的技巧挑战的指数级增长——既包括音符数量的暴增，也包括对于手指技能与机能更上"十五层楼"的要求——这个差别既可以通过听也可以通过看辨别出来。按照我自身的演出经验，演奏古典主义作品的流汗量远远小于浪漫主义作品，后者对于卡路里的燃烧程度，丝毫不逊于跑一个半马。

这24首"练习曲"，每一首都针对一种手指弹奏的技巧类型进行深度拓展与强化训练。当然肖邦绝非第一个这种类型乐曲的创作者，有一个被全世界亿万琴童不约而同、发自肺腑"给一星评价"的名字——卡尔·车尔尼，一个写了上千首"练习曲"的贝多芬的"亲"学生。但是（此处必须有但是）肖邦的练习曲是"披着练习曲狼皮的乐曲"，比如其中的《c小调革命练习曲》就是与《24首前奏曲》中的第2首、第24首作为一组纯音乐性作品，表达他得知沙俄占领波兰华沙之后的悲愤、绝望之情。整套24首，全部是性格各异、色彩不同却又有着极强演奏技巧性的音乐会作品（这是肖邦练习曲与纯练习曲的本质不同，几乎没有任何钢琴家会在独奏音乐会上演奏车尔尼的练习曲，而肖邦的练习曲以及同时代或往后其他作曲家与这24首模式接近的"披着练

习曲狼皮的乐曲"的练习曲群都是深受观众以及演奏家喜欢的音乐会常演作品）。

肖邦的这两套"24"是一个钢琴演奏者晋升职称为"钢琴家"的必备条件，是音乐技巧与演绎能力的绝佳试金石。但是此处还有一个"万万没想到"：创作出钢琴家试金石作品的肖邦，一生唯一的钢琴老师居然是一名以小提琴演奏为主业的"业余"钢琴老师，真是"扇向"众多钢琴教育工作者们的响亮"耳光"呀！

"陷入爱情"
——罗伯特·舒曼音乐创作

肖邦的职业生涯主要是在巴黎发展的，作为与法国紧邻却有着截然不同民族性格及审美的德国，也在同时期为音乐史贡献了一位与肖邦交相呼应的浪漫主义大师——上一章提到的"始于才华，陷于爱情，终于'崩溃'"的罗伯特·舒曼。舒曼最重要的音乐创作阶段几乎完全与"陷于爱情"（爱上了克拉拉·维克之后热恋并反抗"准老丈人"阻挠）的阶段重合，1833—1840年这段时间是舒曼创作力最旺盛的八年，最受欢迎以及最常上演的作品几乎全部创作于这期间。可见，与我们从小被灌输的"谈恋

爱耽误学习、耽误事业、耽误前程"完全相反，恋爱不但能讨得好老婆还能写得出好曲子。当然，前提还得是有创作才华。

"陷入爱情"期间的舒曼以两种类型音乐的创作为主：钢琴独奏作品与艺术歌曲（啥是艺术歌曲之前介绍舒伯特时提过，在此不再重复介绍）。本节要给大家介绍舒曼的钢琴独奏作品《大卫同盟舞曲》与艺术歌曲套曲《诗人之恋》。

先说《大卫同盟舞曲》，这是一部展示了舒曼"撩妹技能包"的作品，我等凡人的撩妹三部曲：送花、送包、送香水，舒曼直接把克拉拉女神写的没啥希望被传颂的作品主题拿来改编成一部永垂不朽的钢琴作品——秀一波个人才华的同时又顺道把女神的名字也钉上了历史的"荣誉簿"。

舒曼的谱子里经常会在一段音乐结束之后写一个字母 F 或是 E，F 跟 E 分别代表弗洛雷斯坦（Florestan）和尤塞比乌斯（Eusebius），这两个名字既是舒曼所臆想出的角色，也是他音乐中冰与火两种气质的象征，标记 F 的段落与标记 E 的段落音乐情绪、气质截然不同，这种强烈的音乐性格对比其实也正是舒曼作为双子男的"自我表白"。如果各位读者在看完本书后能记住并在以后的某个场合说出这两个名字，恭喜，您就跻身于音乐专业领域百分之二十的精英行列了！

情场失意，职场得意
——《诗人之恋》

欣赏难度：2 星

适听年龄：10 岁以上

重要程度：4 星

时　　长：25 分钟，建议分 2—3 次欣赏

前文介绍了肖邦的《24 首前奏曲》，一套天马行空、一气呵成、绚烂多姿的天才之作，浩瀚的古典音乐作品海洋中只有一部作品与这《24 首前奏曲》形似神亦似，那就是舒曼的艺术歌曲套曲《诗人之恋》。

看看曲名，有诗人又有恋，是不是觉得肯定不会有什么好结果？没错，最后一句词如此写道："你可知道为什么这棺材要这么重、这么大？因为我把我的爱情和所有痛苦都放在里头。"很明显，词作者德国诗人海涅并不知道世上还有"火化"这个选项，省钱还环保，冬天里的一把火加一个小盒儿就够了。当然这是玩笑话，舒曼作为一个从小生长在书商家庭、饱读诗书的文化青年，谱曲之前肯定会对诗作精挑细选，这悲壮的结束语就是舒曼在追求克拉拉的过程中屡受阻挠之后内心绝望的写照。

《诗人之恋》与前文介绍过的《冬之旅》之于艺术歌曲这

种创作形式，便如全聚德烤鸭与八达岭长城之于北京，没吃过前者、没爬过后者怎好意思说去过首都呢？接下来还是请读者自行欣赏这部无比优美而痛苦的杰作。

听完之后大家有没有感觉《诗人之恋》里很多旋律比流行歌曲还要好听，反复听几遍，争取今后理发、足疗、挤地铁时哼的不再是"我们不一样"而是"在那鲜花盛开的五月"，那时我们就真的不一样了。

天才在左，"疯子"在右
——舒曼《d 小调第四交响曲》

欣赏难度：4 星

适听年龄：12 岁以上

重要程度：3 星

时　　长：30 分钟，建议分 2 次欣赏

音乐作品中有一些是属于"灵感如山崩，谁与我争锋"式在短时间内一蹴而就的，比如巴赫为教会每周仪式所作的大量"康塔塔"（一种带有乐队、独唱及合唱的音乐创作体裁）、莫扎特的很多作品，而接下来要介绍给读者的舒曼晚期代表作《d 小调第

四交响曲》则属于典型的"十年磨一剑"式的作品。这首作品1841 年就完成初稿，但是直到1851 年才修改完毕并上演，花费了他大量的心血。作为一位并不完全擅长创作交响乐作品的作曲家，舒曼的乐队作品数量相比起他的钢琴独奏作品以及艺术歌曲作品要少很多，当然还是比他的同年肖邦要好很多，肖邦一生可是一首交响乐都没有创作，甚至连尝试都没有过，而舒曼毕竟还是有四首成功上演并"存活至今"的交响曲。《d 小调第四交响曲》是其中最后一部，同时也是艺术水准最高的一部。虽然作为交响乐作品受到了像柴可夫斯基在内的诸多同行以及"专家"批评，但是依然值得读者欣赏与了解。这部交响曲也是古典音乐史上最伟大的指挥家威尔海姆·富特文格勒（Wihelm Furtwängler）最喜欢的作品。（此处有个小趣事与各位分享，富特文格勒是公认最权威的贝多芬交响曲诠释者，并且一生指挥贝多芬的九部旷世之作无数次，但是令人稍许感到意外的是，他最钟爱的交响曲居然不在这九部之中，更可见舒曼《d 小调第四交响曲》在他心中的特殊地位。）

这部交响曲是舒曼出版的第 120 号作品，在这之后创作成功的作品就寥寥无几了，主要因为作曲家家族遗传的精神病病情在 1853 年之后严重恶化，也就是上一章提到的，舒曼"终于崩溃"——让人着实一声叹息。

惺惺相惜的男神与"不共戴天"的粉丝团

体育界和娱乐圈都有一个十分有趣的现象，粉丝之间"你撕我撕"，偶像间反倒是和平共处、互相珍惜。同样的现象，在19世纪的古典音乐圈"提前上演"。深处粉丝争斗旋涡的这一对天才，"咖位"相比莫扎特、贝多芬都不遑多让。下面，我带领大家进入约翰内斯·勃拉姆斯与理查德·瓦格纳的音乐世界。

变着法儿地"折腾"
——勃拉姆斯《亨德尔主题变奏曲》

欣赏难度：3 星

适听年龄：7 岁以上

重要程度：3 星

时　　长：25 分钟，必须完整欣赏

第三章提到肖邦时讲到他在创作过程中经常出现薛之谦般的"整段垮掉"，有一个人比他还狠，整段垮掉算什么，直接整首烧掉，此人就是勃拉姆斯，一个集才华、颜值与纠结于一身的男子。勃拉姆斯对自己的创作严苛得令人发指，一不满意就纵火烧谱子（一个例子，勃拉姆斯出版了 4 首弦乐四重奏，但是仅他自己承认烧毁的就有 15 部）。秦始皇焚书坑儒，勃拉姆斯是"焚谱坑自己"。但是这样一个虐己狂人，却有一部自己引以为豪甚至在"死对头"瓦格纳面前秀过的作品，这部作品也是我向大家介绍过的勃拉姆斯早期的代表作《亨德尔主题变奏曲》（作品 24号）。先解释一下，《亨德尔主题变奏曲》意思是把作曲家亨德尔写过的一个主题用很多种变化方式来弹奏，《让子弹飞》里姜武饰演的武状元在结尾时豪言"我有九种办法弄死他"，而勃拉姆斯在《亨德尔主题变奏曲》中用了二十种办法"折腾"亨德尔写的一小段旋律，简直就是"丧心病狂"。其实，就像《中国有嘻哈》里说唱歌手用互怼的方式 PK 一样，作曲家"秀肌肉"的方式之一就是写变奏曲这种体裁的作品，为的就是展示自己有着"大变活曲"的能力。

《亨德尔主题变奏曲》代表了早期勃拉姆斯创作的最高水准，作品除了艺术造诣很高之外也对钢琴弹奏水准有着很高的要求，

足以证明勃拉姆斯年轻时作为钢琴家出道靠的确实不是水军刷的五星好评。

不忘初心，看齐前人
——勃拉姆斯《D 大调小提琴协奏曲》

欣赏难度：3 星

适听年龄：7 岁以上

重要程度：4 星

时　　长：40 分钟，建议分 2 次欣赏

实事求是地讲，勃拉姆斯绝对是一个"不忘初心"、有着"匠人精神"的好青年，即使在成名之后，每天都会在家打磨自己作曲的基本功——对位法，这种钻研也使他的创作水平不断地提高，接下来这首中年时期创作的《D 大调小提琴协奏曲》既是他唯一一首为小提琴而作的协奏曲，也是小提琴协奏曲这个音乐体裁中的"珠穆朗玛"。其实勃拉姆斯本人并不会拉小提琴，因此独奏乐器的演奏技法上他虚心请教了好友——当时最著名的小提琴演奏家约瑟夫·约阿希姆（Joseph Joachim），后者也倾力为这首绝世佳作的问世做出重大贡献。通常来说，一部协奏曲想

要成为经典之作，必须具备以下两个要素：

1. 朗朗上口的主题旋律；

2. 对演奏者具有足够挑战性的技巧。

当然由于作品长度惊人，所以可以一次听一个乐章，甚至一个乐章分两次聆听。欣赏过程中各位会很明显地感受到上述两个要素。

这是一首很长的作品，但是强烈建议大家在时间允许的情况下完整欣赏，体会勃拉姆斯作为最后一位用音乐"古文"写作的作曲家如何将"斗争—慰藉—胜利"用音符贯穿一首作品并将前文提到的海顿、莫扎特、贝多芬创造并推向高峰的结构性作品传统继承下来。

大胡子的忧伤
——勃拉姆斯晚期钢琴套曲

欣赏难度：3 星

适听年龄：7 岁以上

重要程度：2 星

时　　长：20 分钟，建议分 1—2 次欣赏

接下来，我带大家欣赏勃拉姆斯晚期的音乐作品，在聆听作品前我们先看看作曲家本人外貌发生了什么样的变化（请自行百度）。

大胡子——是勃拉姆斯去世前不久留下的影像，是他在世时最后一次"出镜"。

为大家介绍的作品是勃拉姆斯最后一部钢琴作品，一套由四首短曲组成的套曲《四首钢琴小品》，作品号119。这很像四碟精致小菜的四首短曲属于勃拉姆斯人生的"收官之作"，创作这部作品的勃拉姆斯，已经由一个"清纯"的小帅哥变成了一个大胡子老爷爷，啤酒肚，忧郁深邃的眼神，造型与气质神似武侠电视剧导演。如果有兴趣各位可以与前文介绍的早期作品《亨德尔主题变奏曲》进行对比，可以很清晰地感受到岁月在这位"老来胡子白花花"的胖爷爷创作风格上留下的印记。

巴赫、莫扎特、贝多芬、舒伯特、肖邦、舒曼在离世之时有的负债累累，比如莫扎特；有的一贫如洗，比如舒伯特。勃拉姆斯在经济状况上则是完胜了一票前辈，在成名之后既使算不上腰缠万贯但也绝对算是"钻石王老五"（勃拉姆斯一生未婚，据说与他有比较严重的"恐婚症"有关），唯一遗憾的是，他的很多宝贵遗产（例如大量珍贵的手稿）都直接充公，也好，算是"悄悄的我走了，正如我悄悄的来，我挥一挥衣袖，不带走一片云彩"。

"物种繁衍"的胜者
——瓦格纳与拜罗伊特音乐节

相比起幼年成名的莫扎特、出道即巅峰的肖邦、31 岁已经留下数百首艺术珍品却撒手人寰的舒伯特，瓦格纳是真正的大器晚成、厚积薄发。并且有一点是其他任何一个伟大作曲家都无法企及的（尤其是让瓦格纳职业生涯中的一位重要"对手"——未婚无后的勃拉姆斯望尘莫及）——瓦格纳是唯一一个后代仍然在当今古典音乐界有举足轻重地位的作曲家，他的重孙女是目前购票、排号难度比德云社封箱演出还难十倍的"拜罗伊特音乐节"的主席卡塔琳娜·瓦格纳（Katharina Wagner），很多欧美名流在购票名单上已经排队到 10 年后了。巴赫虽然来自一个庞大的音乐家族，但这个家族如今已经完全消失，而莫扎特、贝多芬、肖邦连姓氏都已濒临灭绝。所以，按照达尔文"物竞天择"理论来解释，瓦格纳是古典音乐史上"绝地求生"、最后获胜的那个胜者！

"弯道超车"的美学新时代
——瓦格纳与整体艺术

瓦格纳的音乐成就完全集中在歌剧这种创作体裁上。虽然歌剧由意大利作曲家（最有名的是"三尼二蒂［第］"：罗西尼、普契尼、贝利尼，多尼采蒂、威尔第）撑起大半边天，但是"最杰出的歌剧作曲家"名号还是结结实实戴在莫扎特与瓦格纳头顶。与包括莫扎特在内的其他歌剧创作者不同，瓦格纳不仅自己创作音乐，连剧本台词、舞台布景、剧场建设都亲力亲为，俨然一副"德国李荣浩"的架势。

瓦格纳对歌剧创作进行大幅革新，与莫扎特歌剧作品中"音乐重于剧本"或者说"音乐可以脱离剧本独立存在"不同，瓦格纳歌剧中音乐与剧本相辅相成、水乳交融、唇亡则齿寒，剧中人物由固定的音乐动机来刻画，即同一人物出现时使用相同的音乐动机来表达；而莫扎特的歌剧中同一角色每次出现都会根据剧情发展使用不同音乐来刻画。在音乐语言的使用上，瓦格纳如绘画中的色彩大师一般将第一章中提到的"和声元素"的使用推动至历史新高。除此之外，他还把乐队演奏的音响效果，通过全新的乐器组合（音乐术语为"配器"）以及新型的乐器（瓦格纳亲自参与发明）使用带到全新高度。可以说，一方面瓦格纳"抛弃了"传统（即不再创作奏鸣曲、变奏曲这样的传统乐曲形式），另一

方面又把传统继承、发展到极致（即把自巴洛克时期开始成为主流的以和声、调性为基础的创作方式推向巅峰）。

比歌招亲
——瓦格纳歌剧《纽伦堡名歌手》

欣赏难度：5 星

适听年龄：12 岁以上

重要程度：4 星

时　　　长：太长，建议分 N 次欣赏

接下来我们一起通过三部作品来简要了解瓦格纳的音乐语言特点，之所以只能用"简要"，是因为研究瓦格纳有些像研究红楼梦，中国文学界有"红学"，而西方音乐界有"瓦学"——瓦格纳是传记最多的作曲家。

三部作品若用现代流行语言意译可分别叫作"德国好声音"（本名：《纽伦堡名歌手》）、"指环王本王"（本名：《尼伯龙根指环》）、"得不到的恋人"（本名：《特里斯坦与伊索尔德》）。

《纽伦堡名歌手》的剧情用一句话概括大抵就是"比歌招亲，唱好歌，抱得美人归"，在这个节目上站到最后，女友基本就稳

稳变成太太了。这是瓦格纳唯一一部结局"圆满"的喜歌剧,当然,结局不"圆满"、王子公主不能幸福地生活在一起,喜歌剧便成了"悲剧"了。瓦格纳的歌剧时长是十分考验人类耐性的,所以读者可以先听这部歌剧经常被单独作为音乐会演奏曲目的序曲,先给精神与耳朵做个"热身活动",听完如果意犹未尽,就可以继续观赏正剧了!

"你比五环少一环"
——瓦格纳歌剧四部曲《尼伯龙根指环》

欣赏难度:5 星

适听年龄:15 岁以上

重要程度:5 星

时　　　长:无止境的长,建议分 N+1 次欣赏

《纽伦堡名歌手》这部歌剧总体上音乐语言是开朗的,在瓦格纳的歌剧创作中属于"异类",神话中的悲剧题材才是瓦格纳的"真爱"。比如取材于北欧神话的系列歌剧《尼伯龙根指环》(以下简称《指环》)——对你没看错,是系列歌剧《指环》而不是系列电影《指环王》,简单来记,歌剧《指环》"只

比五环少一环"，是四部曲，而电影《指环王》要比五环少两环，当然前提是第三部中融化掉的指环不会突然又被某个无辜路人发现。

　　一天之内看完电影《指环王》三部曲是没有任何困难的，但是一天之内现场看完歌剧《指环》四部曲几乎是不可能的，因为四部连演的话，时长大概 15 小时，哪怕指挥、乐队、歌手不会饿死在舞台上，我们作为观众也很难坚持 15 小时不发朋友圈，不刷抖音，不玩吃鸡游戏。剧情上来说，《指环》中人物之多、关系之复杂、人名之难记，绝对堪称西方歌剧中的"《红楼梦》"。与《红楼梦》不一样的是，黛玉、熙凤、宝钗、宝玉都是非常典雅、文气的名字，而《指环》中布伦希尔德（Brunnhilde）、汉丁（Hunding）、西格琳德（Sieglinde）都属于可以类比为"铁柱""二牛"之类硬朗度过高而令德国父母为子女起名时避之不及。本书作为古典音乐普及读物，不在此详细介绍剧情与人物，如果有读者想要深入了解《指环》四部曲，祝贺你，接下来半年可以告别所有的酒局、饭局、牌局、电影局了。

国际版"《梁山伯与祝英台》"
——瓦格纳歌剧《特里斯坦与伊索尔德》

欣赏难度：4 星

适听年龄：18+

重要程度：5 星

时　　长：一如既往的长，建议分很多次欣赏

　　最后介绍给大家的是"得不到的恋人"——《特里斯坦与伊索尔德》，一部所有精华集中于开头与结尾两段音乐、长度只有4小时左右的"短"歌剧。剧情浓缩成一句话就是"一对本是仇人关系的男女，在命运与药物的双重作用下相爱，最终却相继为爱而死"。有没有一点熟悉，假如剧情最后有一个人变成一种会飞的昆虫，那么音乐就可以换成小提琴协奏曲《＿＿与＿＿》了（请正确填写曲名内的空白处）。

　　此剧开篇的四音组合所构成的"特里斯坦和弦"，既是古典音乐黄金时期的句号，又是古典音乐"新文化运动"的开始，音乐在此之后发生了剧变，很多音乐界仁人志士前赴后继地投身到寻找新式音乐语言、谱写新的不朽篇章的浪潮之中，他们当中有音乐版"莫奈"——法国作曲家德彪西、20 世纪视金钱如生命版"莫扎特"——德国作曲家理查德·施特劳斯（仍然不是理查

德·克莱德曼）、用音符作画的"毕加索"——俄罗斯作曲家伊戈尔·斯特拉文斯基，这些音乐家们"摸着石头过河"，探索出了音乐创作的新天地。

经由 20 世纪前半叶的迅猛发展，音乐从 19 世纪后期开始形成了很多新的流派，这些流派并不再像 17—18 世纪的巴洛克风格、18—19 世纪的古典主义风格以及横贯 19 世纪的浪漫主义风格等"赢者通吃"式的主导不同时段的音乐创作，而更像 20 世纪绘画领域的多种风格并存甚至互相影响。因此，接下来的作品鉴赏不再按照之前的模式"就人论曲"，而是"就风格论曲"——根据风格相似度介绍不同作曲家作品。

法国音乐"双子星"
——德彪西与拉威尔

之前为各位介绍的作品集中于八位作曲家，其中七位都是德奥作曲家，可见德奥乐派在古典音乐创作领域之垄断地位。

法国虽然在巴洛克时期、古典主义时期、浪漫主义时期也有像让·巴普蒂斯特·吕利（Jean-Baptiste Lully）、弗朗索瓦·库普兰（Francois Couperin）、让-菲利普·拉莫（Jean-hilippe Rameau）、艾克托尔·路易·柏辽兹（Hector Louis Berlioz）、查尔斯·弗朗索瓦·古诺（Charles Francois Gounod）等有一定影响力的音乐家，但是比起上述七位德奥作曲家在音乐史上的地位，还是有质的差距。但是到了 20 世纪，音乐由 18—19 世纪以"哲学思维的内在音乐化探索"为主的方向开始转向以"标题化、描述性的外在音效探索"为主的更加"功能化"的方向，民族性格相比德意志更加敏感细腻的法兰西在这个阶段的音乐创作上贡献了大量的创作者和优秀作品。

比如印象主义音乐"双子星"、地位比肩印象主义绘画巨匠莫奈与雷诺阿的两位法国作曲家克劳德·德彪西与莫里斯·拉威尔。两人的创作形式都以钢琴音乐与乐队作品为主，辅以少量的室内乐、歌剧，风格上有相似之处，都善于使用印象主义特色的表现手段，更着重于描绘物体的光和色，而非清晰精确的线条轮廓，更多带给人梦幻、印象或暗示之感，音乐上则是弱化清晰的旋律，增强了音色的表达效果，尤其是在乐队作品中。当然这得益于时代的"科技红利"在音乐中的应用，工业革命之后，乐器的制作更加精良，拓宽了各种乐器尤其是管乐与钢琴的声音色彩表达限度。

接下来为读者们介绍两部乐队作品，德彪西的《大海》与拉威尔的《波莱罗舞曲》。

小时候，妈妈对我讲
——德彪西《大海》

欣赏难度：3 星

适听年龄：7 岁以上

重要程度：4 星

时　　长：10 分钟，建议完整欣赏

德彪西创作《大海》，主要原因与"小时候妈妈对我讲，大海就是我故乡"类似，他虽然为了事业来到了当时的艺术之都巴黎，但是对童年故乡大海的景色始终有着特殊的情感。乐曲分为三部分，引用作曲家自己的定位：三幅大海的素描。第一部分《在海上——从黎明到中午》，第二部分《波浪的游戏》，第三部分《风与海的对话》，均是非常具体的音乐标题与画面。音乐与标题内容无缝对应，是标题音乐的一大特点，与此相比，被称为标题音乐先驱之作的贝多芬《第六田园交响曲》虽然也是源自作曲家对于自然的眷恋，但是依然被评价为"更多的情绪表达而非画面描写"。当然，如果各位现在欣赏，应该可以很直观地通过音乐看到德彪西坐在英国东苏塞克斯的伊斯特本大酒店沙滩上看到的大海景色。（如果读者中有旅游爱好者，这会是一个很好的跟着音乐名作旅游的打卡景点。）

古典音乐中的"神曲"
——拉威尔《波莱罗舞曲》

欣赏难度：2 星

适听年龄：7 岁以上

重要程度：3 星

时　　长：15 分钟，建议完整欣赏

与《大海》直接描述自然画面截然不同，拉威尔的《波莱罗舞曲》以"波莱罗舞曲"这种源自拉丁美洲的舞蹈音乐形式为基础进行了"激进的实验性创作"——作品从头至尾将"相互对应的两个主题"固定为常数，以此为基础进行了18种不同的乐器排列组合，即每一次主题出现都以不同的乐器来演奏，而主题本身的旋律、节奏都没有任何变化。因此，这首作品是一首完美地帮助听者了解第一章中"配器"要素对音乐创作、音乐效果重要作用的典范之作。

燃烧钢琴家的卡路里
——拉威尔《夜之加斯帕》

欣赏难度：2星

适听年龄：7岁以上

重要程度：3星

时　　长：23分钟，建议对照本文后附诗作分2—3次欣赏

"斗牛"这个词读者们很熟悉，原意指的是流行于西班牙、葡萄牙以及拉丁美洲的一种人与牛相斗的运动，在篮球里指的是两个球员"单挑"。拉威尔则用一套个人的"巅峰之作"——三

部曲《夜之加斯帕》（亦翻译为《夜之幽灵》）在演奏技巧难度上与俄罗斯作曲家巴拉基列夫的《伊斯拉美：东方幻想曲》进行"斗牛"。可以这样说，两位作曲家的"顶牛"，搞惨了之后的万千钢琴演奏者。想要在音乐会或比赛中弹奏这两部作品，成千上万个小时的练习可以说只是必要而非充分条件。

但若是从欣赏者角度来看，《夜之加斯帕》是一部不可错过之作。这是一部基于法国诗人阿洛伊修斯·贝尔特朗（Aloysius Bertrand）同名诗作的三部曲：1.《水妖》，2.《绞刑架》，3.《幻影》。拉威尔天才地将音乐与诗歌"句对句"呼应，以印象主义音乐的和声方式塑造了强烈的画面感，同时还为这套典型的标题音乐作品注入了"古典"元素——乐曲结构使用了非常传统的奏鸣曲式，并且还结合挑战钢琴家技巧极限的演奏难度，这样"四合一"的一套作品，在整个音乐史上都是极为少见的，也奠定了拉威尔一代宗师的地位。为了让读者们更好地感受这套作品的精妙之处，我为各位找来了同名诗作的中文翻译，相信结合了诗歌阅读的音乐欣赏，读者们能毫无障碍地通过音乐看到诗中描述的画面与情节。

水中女仙

……我仿佛听见

一阵依稀的美妙乐音传进我的梦乡，

还有一个低沉的音响，像是断续的歌声，

音调的幽怨、温柔，在我耳边回荡。

<div align="right">

C.布吕尼奥:《两精灵》

</div>

——"请听哟！——请听哟！——我是水中女仙，我用水珠
轻轻触碰你那发出清脆声响的菱形窗玻璃，你的窗户被暗淡的月
色照亮。瞧，那领主夫人，身穿波绞长袍，出现在露台之上，她
出神地欣赏满布星星的美丽夜空和沉睡的秀美湖水。

每一个波涛都是在浪中畅游的水仙；每一道水流都是蜿蜒通
向我宫殿的幽径；我的宫殿建于湖底深处，造在火、土、气三元
素之中，游移无定。

请听哟！——请听哟！——我父亲用青绿的桤木枝将喧嚷的
浪涛拍打；我的姐妹们用白沫的双臂轻抚满长青草、睡莲和铃兰
的清新岛屿；她们或者还去捉弄那老态龙钟、长髯飘拂、正在岸
边垂钓的柳树！"

她低沉的歌声唱罢，便恳求我接受她的戒指，去做水中女仙
的夫婿，她还请我和她一道进入她的宫殿，去做诸湖的君王。

我回答她说：我爱着一位尘世的姑娘。于是她怨恨交加，洒
下几滴清泪，随即纵声大笑，化作一阵狂雨，消失得无影无踪，
那雪白的雨水沿着我的蓝色彩绘玻璃窗流淌。

绞 架

我在这绞架的周围看见什么在摆动？

<div align="right">《浮士德》</div>

啊！我听见的，是夜间寒风的呼啸？抑或是吊死者在绞架上的咽气？

是蟋蟀蜷伏在青苔和不结果实的常春藤里的歌唱？——树林子怀着怜惜之意披上这青苔和常春藤。

是行猎的苍蝇在耳边吹起号角？——耳朵对围猎的呼号竟听而不闻。

是金龟子颤飞的嘶叫？——它竟在他的秃顶上摘取一缕带血的头发。

抑或是一只蜘蛛正在那被勒的脖子上绣半尺薄纱聊作领带？

那是地平线下某座城楼叮当的钟声，还有夕阳染红的吊死者的骨架。

斯卡博

他往床底下、壁炉里、衣柜中看了看：空无

一人。他不明白他从哪儿潜入，又从哪儿逃去。

<div align="right">霍夫曼：《夜间故事集》</div>

噢，我多少回听到你的声音、见到你啊，斯卡博！那是午夜时分，月华挂在天中像一面银盾缀在满布金色蜜蜂的蔚蓝旗帜上闪烁生光。

多少回我听见你的笑声在你床间的阴暗处回荡，听见你的指甲在我床幔的绸缎上弄出窸窣的响声！

我以为他已消隐而去了吧？可矮精灵却在月亮和我之间猛长起来，就像哥特式大教堂的钟塔，他的尖帽顶上响着金铃铛。

可不久他的身体渐呈蓝色，像虹烛那样呈半透明状，他的脸容也像残烛熔蜡那样现出灰青色——突然他消逝不见了。

（以上三首诗选自 [法] 阿洛伊修斯·贝尔特朗著，黄建华译，《夜之加斯帕尔》。通常，《水中女仙》又被译作《水妖》，《绞架》又译为《绞刑架》，《斯卡博》又译为《幻影》）

继续燃烧钢琴家的卡路里
——巴拉基列夫《伊斯拉美：东方幻想曲》

欣赏难度：2 星

适听年龄：7 岁以上

重要程度：1 星

时　　长：8—9 分钟，建议完整欣赏

　　既然是"斗牛"，那么接下来就一定要让各位再欣赏一下与《夜之幽灵》"一对一"的《伊斯拉美：东方幻想曲》（以下简称《伊斯拉美》），如果说《夜之幽灵》已经让钢琴家们愁掉一半头发，那么《伊斯拉美》就是来"追讨"剩下那一半头发的幽灵。创作者米列·巴拉基列夫（Mily Balakirev）是俄罗斯作曲"男团"强力集团中的一员，另外四位成员分别是凯撒·安东诺维奇·居伊（Cesar Antonovich Cui）、穆捷斯特·彼得洛维奇·穆索尔斯基（Mussorgsky Modest Petrovich）、尼古拉·安德列耶维奇·里姆斯基-柯萨科夫（Nikolai Andreivitch Rimsky-Korsakov）和亚历山大·波菲里耶维奇·鲍罗丁（Alexander Porphyrievitch Borodin）。（其中的鲍罗丁跟笔者冥冥中有着些许缘分，都是从化学界走出的音乐从业者。）虽然巴拉基列夫并非其中作曲成就最高的一员，但是这一首《伊斯拉美》让他成了无数钢琴演奏者的"眼中钉、肉中刺"。

　　接下来请各位自行观赏，然后可以对比一下《夜之幽灵》中的《幻影》，感受一下哪一首的难度系数更高。

百花齐放、百家争鸣 or 音乐创作落日余晖
——20 世纪音乐创作

20 世纪的古典音乐进入了一个"百花齐放、百家争鸣"的"双百"阶段，整个的音乐审美理念与文艺复兴、巴洛克、古典主义、浪漫主义这条延续了数百年的音乐发展史的核心理念相比有了很大的不同，在这点上，音乐与绘画的发展线路十分相似，因此我们以绘画作为类比，这样可以更好地帮助各位读者直观理解音乐审美的演变。

随着透视在绘画中的应用，绘画作品从最初的以简单的线条与色彩二维模拟现实，发展到了更高级的三维模式，而文艺复兴三杰达·芬奇、拉斐尔、米开朗琪罗则将线条的细腻、色彩的丰富、光影明暗的精确对比以及整幅画作的构图都推向极致，从而使绘画在"再现"这个审美方向上达到顶峰。而浪漫主义的画家们，如德拉科瓦罗、戈雅、弗里德里希等则更加个性化、更热情，同时也与身处的时代、历史轰烈的车轮联系更紧密。随着

20 世纪的来临，艺术家们开始了与"像"相反的艺术探索，个性的表达方式、艺术概念本身逐渐超越了绘画技法要素成为作品的核心。最极端的例子就是 20 世纪现代艺术的先驱马塞尔·杜尚（Marcel Duchamp）将男用小便池直接命名为《泉》在艺术展上展出，直接颠覆了之前一切对视觉艺术的认知。艺术作品从线条、色彩、光影、构图这些"绝对化"的技法要素中"解脱"，全新的艺术观念和创作手法，成为艺术家创作的第一关注点。比如毕加索抛弃传统透视法所塑造的空间感，直接将描绘对象各个角度交错叠放在二维的画面上，从而制造出"完整而又混乱难以辨认"的物体全貌。

音乐的发展与此十分相似，在巴洛克——巴赫的阶段，音乐三要素的运用达到了极致，而后的古典主义则将曲式尤其是奏鸣曲、交响曲推到顶峰，赋予了音乐创作、表达的"哲学性"，同时，古典主义时代对于音乐"精致"的审美要求使得音乐的"可听性"极强。浪漫主义时代则是作曲家个人性格特点、时代历史与音乐的深度融合。浪漫主义后期以及 20 世纪的来临，也使创作者们开始寻求与前人截然不同的道路。瓦格纳开启了融多种艺术为一体的整体艺术，德彪西、拉威尔则以音效、音响色彩代替旋律来塑造艺术形象、模拟印象主义绘画的风格，从而奠定了印象主义音乐的基础。

"不着调"的作曲家——勋伯格的"无调"之旅

20 世纪初，一位奥地利作曲家尝试将自巴洛克时期一直作为音乐作品根基存在的"调性"直接颠覆。

"调性"是和声元素在音乐中最直接的体现，相当于乐曲的坐标系设定。比如以 D 调为例，我们常说的"do re mi"中的"re"，是 D 调乐曲中的坐标原点，整个乐曲的和声变化、段落变化都是依据 D（0，0）这个原点来有序进行。比如奏鸣曲中，开篇主题的第一个乐句，一定是定位在 D 这个原点上的，而到了发展部，大部分乐句都在与原点音差值为五度的五级音上进行的。

之所以要对调性稍加解释，主要就是为了说明阿诺尔德·勋伯格（Arnold Schoenberg）将音乐引入无调性方向在音乐史上是一件多么颠覆性的事情，相当于把绘画中透视法的视觉中点给取消掉，这样原本画作中不同物体给观看者带来的远近感就消失了。而勋伯格在音乐中也达到了类似的效果，没有了调性的中心感，整个音乐作品就陷入了一种"群音无首"的状态，因此，这种"无调性"音乐的一大特点就是"难听"，原因就在于无调性音乐中和声的构成不再是第一章中提到的"有章可循"，很多传统章法外的音符组合方式被应用到和声的构建中。问题来了，声音的物理本性决定了，不是所有频率的音高组合到一起都具有

"可听性"，因此，勋伯格的新理念从问世开始就备受争议，褒贬不一。为了让大家对"有调性"与"无调性"音乐有直观的对比，下面介绍勋伯格本人的有调性作品与无调性作品各一首，有了对比，才更清楚。

最后的"着调"
——勋伯格《升华之夜》

欣赏难度：4 星

适听年龄：12 岁以上

重要程度：3 星

时　　长：30 分钟，建议对照下页诗句分 3 次欣赏

《升华之夜》是勋伯格早年根据德国诗人理查德·戴莫尔（Richard Dehmel）同名诗作所写的一首弦乐六重奏作品，整个作品是典型的晚期浪漫主义风格，融合了瓦格纳音乐中密集使用连续半音和弦与勃拉姆斯传统、严谨的室内乐作品结构，是一部非常杰出的音乐作品。整曲的画面感很强烈，五个乐段分别描绘了诗中的五个场景。（知识点：这是典型的标题音乐，即音乐与其他形式艺术有着直接的对应关系。）最关键的是，这是勋伯格

为数不多"有调性"的重要作品，对比之后的无调性作品，各位
会感受到"着调"对音乐的可听性是多么的至关重要！

升华之夜

一对人影，穿梭在稀疏冷冽的枯林间，
明月当空，两人举目凝望，
月亮爬升至高耸的橡树顶上，
无云的夜，树梢的黑影似攀上了天际。

女子的声音扬起：
我怀了一个孩子，但不是你的，
我背负着罪孽与你同行，
我自取其辱，
再也不相信幸福，
却深深渴望着母亲迎接新生命的喜悦，
我是如此胆大妄为，
战栗地由陌生男子环拥我的情欲，
甚至因之感到欢愉，
如今生命回过头来惩戒我，

让我，遇见了你！

她举步蹒跚，
昂首仰视如影随形的月，
眼眸几乎溺毙在月的光华之中。
男子的声音扬起：
别让它成为你灵魂的负荷，
看！微光闪闪的宇宙如此澄澈，
一切泛着光辉，
你我一同在冷冽的海水中浮沉，
但我俩的温暖闪烁着，
自我注入你，你注入我。
温情会转化这陌生的孩子，
一如你怀的是我的骨肉，
你将光芒注入我的体内，
你也将我转化成孩子。

男子搂住女子结实的大腿，
两人的呼吸交织于夜风中，
一双人影，穿过光辉的，升华之夜。

音乐版《升华之夜》从各个方面都不失为一首经典杰作，可惜的是，不久之后勋伯格就走上了"不着调"之路。这种颠覆性的理念受到当时包括瓦西里·康定斯基（Wassily Kandinsky）、保罗·克利（Paul Klee）在内的表现主义美学思想的影响。

用"谐音梗"要扣钱的
——勋伯格《三首讽刺混声合唱曲》

欣赏难度：5 星

适听年龄：15 岁以上

重要程度：3 星

时　　长：13 分钟，建议分 3 次欣赏

进入了"破四旧"的无调性新世界后，勋伯格认为自己像爱因斯坦发现了相对论一样，发现了音乐的新大陆，也因此极端"排斥"走其他道路的作曲家，比如在同时期以"新古典主义"音乐风格创作的伊戈尔·菲德洛维奇·斯特拉文斯基（Igor Fyodorovich Stravinsky），甚至创作了接下来这首特别体现"文人相轻"这一"优良传统"的作品《三首讽刺混声合唱曲》，在这一套曲中毫不避讳地发泄了自己对 1925 年威尼斯的音乐节

上斯特拉文斯基新古典主义风格作品《钢琴奏鸣曲》风头超过了自己的不忿。当然这种发泄方式还是很有《吐槽大会》风格的，比如乐曲中的第一首赤裸裸地以"无调，还是有调"作为歌词首句，第二首则玩起了《吐槽大会》两届脱口秀冠军得主建国拿手的谐音梗，在歌词中把斯特拉文斯基谐音为"der kleine Modernsky"（大概相当于把斯特拉文斯基改写成"厮特拉文司机"的玩法）。

接下来是问卷调查时间，读者中如果有人听过这三首合唱曲之后想再听一遍的请翻下一页：该吃药了，这种音乐想要连续听，这个病不是百八十块治得好的了。

"表里不一"的无调性音乐支持者

勋伯格的这种颠覆性理念虽然受到了当时乐评界的强烈抨击，但同时也为他赢得了大量"迷弟"，其中包括安东·弗雷德里克·威廉·冯·韦伯恩（Anton Friedrich Wilhelm von Webern）、阿尔班·贝尔格（Alban Berg）、约翰·米尔顿·凯奇（John Milton Cage Jr.）、皮埃尔·布列兹（Pierre Boulez）等一票现代音乐大咖。甚至 20 世纪重要哲学学派"法兰克福学派"的核心成员西奥多·阿多诺（Theodor Wiesengrund

Adorno）都是勋伯格的拥趸。此处有一个很有趣的故事必须要分享给读者：

　　阿多诺这个勋伯格的拥趸去世之后，葬礼的组织者想邀请我在德国留学时的教授约阿希姆·福尔克曼（Joachim Volkmann）先生在葬礼上弹奏一段音乐，福尔克曼教授知道阿多诺生前是个"勋粉"，所以婉言谢绝："我知道阿多诺先生喜欢勋伯格，但是我没有弹奏过勋伯格任何作品，所以还请另找高明。"此时，阿多诺太太发言了："没关系，我先生活着的时候每天在家听的是舒曼的音乐。"（注明：舒曼是典型的浪漫主义主调音乐创作风格。）

春天在这里
——斯特拉文斯基芭蕾舞剧《春之祭》

　　欣赏难度：3 星

　　适听年龄：12 岁以上

　　重要程度：5 星

　　时　　长：约 30 分钟，建议对照下页场景介绍分 3—4 次
　　　　　　　欣赏

被勋伯格"谐音梗"暴击的斯特拉文斯基作为与毕加索一样有着多面风格的创作者，在他众多的作品中，三部芭蕾舞剧《火鸟》（1910）、《彼得鲁什卡》（1911）、《春之祭》（1913）无疑是最具分量、最具影响力同时也是演出最频繁的。

《春之祭》作为斯特拉文斯基原始主义创作时期最具代表性同时也是演出之后最为轰动（或者说是"骚动"）的作品，也是整个 20 世纪最重要的音乐作品之一，由于其音乐强烈的画面感与生命力及其本身的重要性，读者了解并欣赏此曲后，可以自豪地把自己列为一名对 20 世纪西方音乐拼图有所了解的知乐者。

全曲共分两幕十四个部分。第一幕《大地的崇拜》共由八个舞曲组成，第二幕《祭献》由六个舞曲组成。

第一幕《大地的崇拜》分为以下八个场景：

·序曲：孤单的巴松管以怪异的高音奏出，后来其他乐器加入，描绘春回大地，万物复苏的景象。

·春之预兆：少女之舞——以拨弦作为引子，带出强劲的异教舞曲，其中充满隆然作响的切分音节奏。

·掠夺竞赛：弦乐萦绕不散，木管乐辗转回旋，加上定音鼓的重击与铜管乐的狂乱叫号，形成急促和激烈的气氛。

·春天的轮舞：乐曲气氛突然大变，高音与低音单簧管演奏柔和的俄罗斯民谣，此幕结束，紧接其后的是焦躁的舞曲，以四个级进的音组成低音反复。

·部落战争及智者之列：铜管乐欣然跃动，其他乐部却仿佛决意破坏气氛。随着音乐速度加快，乐曲气势亦渐趋激烈。

·大地的奉献：温柔，短促而神秘。

·大地之舞：这首急速的舞曲令人感觉粗犷，充满出其不意的插奏，亦以相当突然的方式结束。

第二幕《祭献》则分为六个场景：

·序曲：黑夜里反复浮现的呼唤。

·少女的神秘圈子：随着曙光初露，在一群少女中将要选出一位成为祭品跳舞至死。少女们互相围绕着旋转，最后被围着的一个便成为祭品。

·当选少女赞美之舞：此幕开场时奏出十一下鼓声，表示十一名少女正在围绕着当选的一位跳着挑衅性的舞蹈。

·祖先的呼唤：铜管乐部之军号及定音鼓的重击，召唤先祖见证祭典。

·祖先的仪式：抑制而催眠的击鼓声中，各种木管乐象征祖先出现，并以威力逼人的气势行进。

·少女的献祭舞：少女跳舞至死，乐曲亦发展至狂乱之地步，最后的迸发更引领乐曲迈向粗暴与坚定不屈的尾声。

读者可以根据这些场景非常清晰地跟随音乐"听到"栩栩如生的画面。这些音乐段落与之前在书中介绍的莫扎特、贝多芬等传统大师作品完全不同，精致的旋律、对称节奏与乐句、

简洁的配器都一去不复返，代之以时长时短的乐句旋律、强烈涌动而变化多端的节奏、新颖独特的乐器运用制造出大量近乎狂躁嘶吼的音响效果，这也是"原始主义"一词在音乐中的直接体现，粗犷、原始甚至带有强烈肉欲的画面及效果在《春之祭》中屡见不鲜。因此，这部作品在首演之后引起了巨大的争议，以至于第二次演出与首演之间隔了整整七年，最终可可·香奈儿费尽周折才使这部 20 世纪现代音乐重头之作有了重见天日的机会。

此处再次强烈安利各位读者以"少食多餐"的方式，分批次对照场景描写，欣赏完整首《春之祭》。反复聆听之后，各位会慢慢觉得，"好听""和谐"不再是评价音乐作品的唯一标准，充满了嘈杂的"不和谐"的音乐同样有其魅力。

钢琴家的"酷刑"
——斯特拉文斯基《彼得鲁什卡》

欣赏难度：2 星

适听年龄：7 岁以上

重要程度：4 星

时　　长：18 分钟，建议分 2 次欣赏

斯特拉文斯基另外一部广受欢迎的芭蕾大戏当属《彼得鲁什卡》，这部情节基于三个被赋予生命的木偶间的爱恨情仇的芭蕾舞剧，音乐色彩的丰富程度不逊于《春之祭》，斯特拉文斯基可以说是明晃晃地炫耀自己在配器上的才华，各个类型乐器的巧妙组合层出不穷，非常生动地塑造了彼得鲁什卡这个神气活现的木偶人物。但是《彼得鲁什卡》之所以在音乐舞台上地位特殊不仅是因为这部作品有对感官极为刺激的钢琴独奏版本，还在于作曲家本人选取了《俄罗斯舞曲》《在彼得鲁什卡屋中》《在莫伦屋里》《义卖会夜晚》四段音乐中的第一、第三、第四共三段，亲自改编成了能够跟前文介绍的"钢琴家终结者"《夜之幽灵》与《伊斯拉美》比肩甚至更难一筹的"变态辣"级钢琴独奏作品。作为一名钢琴家，说句掏心掏肺的话，这套作品里包含人间所有能用来"折磨"演奏者的技巧类型，仅《俄罗斯舞曲》开篇的一段连续快速的和弦乐句，就足以劝退百分之九十的钢琴演奏者。而能够完整弹奏三个乐章的都是钢琴演奏金字塔尖上的佼佼者。

以《火鸟》《彼得鲁什卡》《春之祭》三部芭蕾舞剧为代表，斯特拉文斯基开启了自己的第一种风格——原始主义风格。1920年之后，他的创作风格又经历了两次大的转变，先后经历了新古典主义风格（即用 20 世纪充满不和谐音效的音乐语言结合包括奏鸣曲、赋格、协奏曲在内的诸多传统曲式进行创作）、序列主

义风格（基于勋伯格无调性十二音体系的创作手法）。

斯特拉文斯基的乐队作品因其高度复杂的节奏、变化多端的音响色彩，始终是指挥比赛中的必考曲目，另一个指挥比赛必考作曲家则是被誉为"20世纪莫扎特"的理查德·施特劳斯。

理查德·施特劳斯——此处再次强调与每年维也纳新年音乐会上写圆舞曲、波尔卡舞曲、"赤橙黄绿青蓝紫"色多瑙河的施特劳斯家族没有关系。施特劳斯（Strauss）这个姓氏在德语中意为"花束"，所以理查德·施特劳斯是独立的一束艺术鲜花——出身于书香门第富贵人家，但是与很多出身高贵后来以慈善而非挣钱为主业的二代们不同，理查德衡量自己创作好坏的决定性标准是钱。这个趣事充分反击了一个关于音乐家、艺术家的"道德绑架"：艺术不能与金钱挂钩，艺术家应当视金钱如粪土。

爱钱之人只要有足够的天分，同样可以成为大艺术家、大音乐家；反之亦然，大艺术家、大音乐家们也可以爱钱、爱生活、爱美女。把音乐家、艺术家"圣人化"是一种极为不道德的"道德绑架"行为！

言归正传，理查德·施特劳斯的创作生涯深受巴赫、莫扎特、贝多芬、舒曼、勃拉姆斯这些德奥传统音乐大师与瓦格纳这位"革命者"前辈的影响，他在创作早期即1900年之前，基本继承了巴赫—勃拉姆斯的音乐血脉，创作了大量器乐作品与交响乐作品。

热恋期的杰作
——理查德·施特劳斯《降 E 大调小提琴奏鸣曲》

欣赏难度：1 星

适听年龄：7 岁以上

重要程度：2 星

时　　长：30 分钟，完整欣赏，不容错过

首先与各位分享的是理查德创作于 23 岁（1887—1888）的《降 E 大调小提琴奏鸣曲》。前文介绍瓦格纳时提到，浪漫主义发展到后期，奏鸣曲、协奏曲、室内乐的写作已经成了一种"过时"的行为，而理查德早期创作了不少的"老派"作品，包括钢琴奏鸣曲、小提琴奏鸣曲、四重奏等，说明其本人是个很"恋旧"的创作者。

这首《降 E 大调小提琴奏鸣曲》则是这条生产线上最出色的产品。优美至极的主题旋律、华丽的演奏技巧、复杂而清晰的动机发展、强烈"抓马"的情绪对比，在这首早期作品中，一首"顶配"器乐作品的全部要素一应俱全，而有"理查"特色的和声色彩也在本曲中有所展露。

"标题音乐"与"无标题音乐"之争从浪漫主义兴起之后就日渐激烈，正如绘画风格如"车祸现场"的 20 世纪艺术巨匠毕

加索所说，"我在 14 岁就能如拉斐尔一样绘画"。理查德·施特劳斯作为标题音乐创作领域的扛把子——他最重要的一类作品就是"交响诗"这一典型的标题音乐，一首《降 E 大调小提琴奏鸣曲》足以证明"哥挥一挥衣袖，就能写出无标题音乐杰作"。

好莱坞大片配乐的"祖先"
——《查拉图斯特拉如是说》

欣赏难度：3 星

适听年龄：12 岁以上

重要程度：5 星

时　　长：25 分钟，建议分 2—3 次欣赏

本书限于篇幅，只好在理查德·施特劳斯大量精彩绝伦的交响诗中忍痛割爱单拎出一部介绍。这部作品的开头乐段可能是各类影视作品中最常使用的古典音乐片段：

比如，库布里克的科幻巨作《2001 太空漫游》；

比如，2019 年国内票房火爆的喜剧电影《疯狂的外星人》；

比如，"谢耳朵"的《生活大爆炸》；

比如，动画片《辛普森一家》；

再比如，"猫王"埃尔维斯·普莱斯利（Elvis Presley）从1971年开始直到1977年最后一场个人演唱会的开场音乐等等。

这部作品就是受德国哲学家尼采同名著作《查拉图斯特拉如是说》启发而作的交响诗《查拉图斯特拉如是说》。而被广泛应用到影视领域的是其中的第一段《日出》，其余八段分别的名称均来自尼采的原著，分别是《来世之人》《渴望》《欢乐与激情》《挽歌》《学术》《康复》《舞曲》和《梦游者之歌》。

哲学家、文学家其实一直都是音乐家创作的重要灵感来源，比如贝多芬就是铁杆的"莎士比亚＋歌德粉""康德＋黑格尔粉"，在非标题音乐年代，依照行规"禁止"直接将文学或哲学作品线索搬到音乐的创作当中，但是像《艾格蒙特序曲》《科里奥兰序曲》包括"四海之内皆兄弟"的《第九交响曲》之《欢乐颂》都已经融入了当时的思想元素。而到了标题音乐时代，作曲家就可以"肆无忌惮"地连曲目都套用原作的名称：比如理查德·施特劳斯的《查拉图斯特拉如是说》《堂吉诃德》，勋伯格的《升华之夜》。

尼采作为19世纪后半叶最有影响力、最具反叛精神的哲学家，深受音乐家们推崇，瓦格纳、理查德·施特劳斯、马勒等一干浪漫主义大作曲家都时刻紧盯其"微博""微信""抖音"动态，尤其是尼采的"超人"哲学理论提出后，当时的音乐家们触动极大。哪个作曲家不想成为那个"内裤外穿、天上空翻"的

"超人"呢？

　　交响诗作为一种结构相较于奏鸣曲、交响曲更自由的交响乐体裁，特别需要作曲家在音效、音响创新方面的想象力，很像对厨师食材搭配的考验，对乐器本身的制作以及音色表现力的极限有着很高的要求，因此，从逻辑上来说，交响诗的兴起一定是晚于更注重乐曲结构、动机发展逻辑这些音乐内在要素的交响曲，毕竟，乐器的制作工艺，尤其是铜管乐这些以金属为主要材质的乐器的制作工艺是随着工业革命的发生而大踏步前进的。因此，浪漫主义音乐的创作也随着工业革命带来的技术进步，在交响乐的配器技法与效果上比古典主义时期、巴洛克时期要先进很多。这也为各位读者在观看音乐会时提供了一个很简洁的判断作品大概时期的依据：规模较大的交响乐队通常演奏的作品是浪漫主义及之后创作的，而巴洛克以及古典主义（尤其是贝多芬《第三交响曲》之前）的作品一般只需要小规模的乐队就足以胜任。

　　理查德·施特劳斯是一个特别善于搭配"食材"的"厨师"，因此在创作交响诗这种体裁的作品时格外如鱼得水。除了《查拉图斯特拉如是说》《唐吉诃德》外，《唐·璜》《死与净化》《蒂尔的恶作剧》《英雄生涯》都是超一流的交响诗作品，只是由于篇幅原因，本章只详细介绍《查拉图斯特拉如是说》这部作品。

相亲要小心，媒人也抢亲
——歌剧《玫瑰骑士》

欣赏难度：2 星

适听年龄：12 岁以上

重要程度：4 星

时　　长：20 分钟，建议分 1—2 次欣赏

　　既然头顶"20 世纪莫扎特"这一称号，歌剧创作自然必不可少，理查德·施特劳斯也是 20 世纪屈指可数的有多部歌剧杰作的作曲家。《艾莱克特拉》《莎乐美》《没有影子的女人》《沉默的女人》以及接下来要详细介绍的《玫瑰骑士》都是至今仍然频繁上演的经典歌剧。

　　进入 20 世纪后，作曲家的创作逐渐放弃了对"可听性"的追求，因此歌剧的写作越发困难，当然还有一个原因是莫扎特、瓦格纳、威尔第这些歌剧大咖的作品实在难以逾越。因此，能在这种背景下仍然写出大量流传至今的歌剧，理查德·施特劳斯确实是名副其实的"20 世纪莫扎特"。

　　《玫瑰骑士》是理查德·施特劳斯最杰出的歌剧作品，剧中的主角"玫瑰骑士"是一个"媒人"的角色，负责把看中 B 女性的 A 男性的玫瑰送给 B 并说服 B 接受 A，从而成就一段姻缘。

这部 4 小时歌剧的内容可以浓缩如下：

一个年轻的单身贵族、与某已婚贵妇搞外遇并"担任"该贵妇亲戚的玫瑰骑士，代人向富二代年轻女子提亲，却与该女子坠入爱河并最终在一起。

单看剧情似乎更适合拍一部 50 集的都市言情电视剧，可以起名叫《不完美关系》，但是歌剧最大的魅力在于，不论剧情多么"狗血""幼稚"（说实话，绝大多数经典歌剧的剧情对于现代人来说都是相当简约的，基本上看了开头就能猜到结尾），作曲家可以用天才的音乐让一代又一代观众买单，持续创造 GDP。

理查德·施特劳斯为这部歌剧所创作的音乐，在首演后居然遭到了这样的批评："创作者似乎只剩下了把音乐写得很动听这唯一的才能了。"这相当于批评一个维秘走秀的模特"身材太好，长相太美"，属于典型的"吃不着葡萄倒吐葡萄皮"心态。的确，歌剧中充满了优美动听的乐段，以至于作曲家后来干脆把这些乐段都截取出来搞了一个类似于"top10"的集锦——《玫瑰骑士组曲》。因此，为了节省各位宝贵的时间，接下来请欣赏《玫瑰骑士》Top10 之《玫瑰骑士组曲》。

已经坚持看到这里的读者心中可能一直在呐喊"这书有完没完，还要不要终结了"，当然也可能有读者想的是"哎呀，读了这么多了，感觉快要结束了，有点微微的伤感呀"。不论各位到

底怎么想的，写到这儿，确实该要画句号了。

要画句号，就一定要用一部好作品画，而且得是那种让读者们听完之后百爪挠心的作品。

没有寒冬凛冽，何来春暖花开——

理查德·施特劳斯反思二战之作《变形曲》

欣赏难度：2 星

适听年龄：12 岁以上

重要程度：5 星

时　　长：25 分钟，强烈建议完整欣赏

理查德·施特劳斯冥冥中的"配合"，让本书足以画一个特别圆满、深刻的句号——1945 年第二次世界大战结束前不久，作曲家收到了一份委约，请他为遭受战争重创的慕尼黑，尤其是被夷为平地的慕尼黑国家剧院创作一首悼念之作，理查德·施特劳斯（希望经过前面一系列的洗脑，本书读者们今后看到施特劳斯这个姓氏想到的第一个是理查德·施特劳斯）于是借机为整个因为独裁者希特勒无耻而不切实际的想要征服世界的野心而被带入战争旋涡并遭近乎毁灭性打击的德国——所有中大型城市都被

摧毁殆尽，人民流离失所，（更让作曲家心痛的是）璀璨的德意志音乐艺术也因此蒙羞——的德国创作一首反省、哀悼、痛惜之作。

这首作品不仅仅为本书画上句号，作为理查德·施特劳斯最后一部大型乐队作品（为23件弦乐乐器而作：10把小提琴，5把中提琴，5把大提琴，3把低音提琴），也为整个浪漫主义音乐的黄金时代画上了句号——作曲家本人以浪漫主义风格开启职业生涯，其间虽然在创作歌剧《莎乐美》《艾莱克特拉》过程中涉足过现代、先锋的创作潮流，但是在后期重新回到了德国浪漫主义创作的传统轨道之上，并成为这一伟大音乐传统及时代的最后一位守卫者。

更让人觉得冥冥之中有天意的是，《变形曲》借用了贝多芬《第三交响曲》第二乐章《葬礼进行曲》的哀悼主题，而浪漫主义音乐的开启一直被认定从贝多芬的《第三交响曲》开始——以时代的开端来作为时代的终结，堪称是有始有终、始终如一的最好体现。

书写到这里，也已经是洋洋洒洒大几万字了，在写作的过程中，除了花费了大量的时间外，笔者还牺牲了不少头发、收获了不少皱纹。

平心而论，像本人这样殚精竭虑、绞尽脑汁、死乞白赖地想

把"高高在上"的古典音乐"拉下神坛"的行为，安全系数至少是 100 分的。毕竟，就算这些震古烁今的音乐大师们心里一亿个不乐意，他们也只能托梦骂我，想要当面消灭我是没有可能的了。当然了，以这种"戏说"的方式为各位讲述古典音乐中的一些重要的人、事、曲，出发点是希望减弱高雅音乐的"高冷人设"。虽然本书在开篇就提到古典音乐作为一种音乐的古文"天生"就具有"高门槛性"，但是用好玩一点、年轻化一点、接地气一点的解读方式，帮助各位对这些人、事、曲产生一些好奇、兴趣并以此为起点、开端，进而在今后逐步深入这个神奇且美好的艺术世界，若能如此，我必将深感欣慰。

古典音乐黄金三百年中群星璀璨，各路英豪可谓是八仙过海，各显神通，为我们这些后人留下了无尽的音乐宝藏。本书作为一本在专业化与普及化之间寻求平衡的书籍，无法面面俱到，由于篇幅限制，诸如马勒、布鲁克纳、柴可夫斯基、拉赫马尼诺夫、威尔第、普契尼等等艺术大师都没有详细介绍。不过，介绍得太全面了，续集不就没得写了嘛！